임 춘 희

Im, Chunhee

WWW.HEXAGONBOOK.COM

한국현대미술선 052
임춘희

2021년 10월 30일 초판 1쇄 발행

지 은 이 임춘희
펴 낸 이 조동욱
기 획 조기수
펴 낸 곳 출판회사 헥사곤 Hexagon Publishing Co.
등 록 제2018-000011호 (등록일: 2010. 7. 13)
주 소 경기도 성남시 분당구 성남대로 51, 270
전 화 070-7743-8000
팩 스 0303-3444-0089
이 메 일 joy@hexagonbook.com
웹사이트 www.hexagonbook.com

ISBN 979-11-89688-69-1 04650
ISBN 978-89-966429-7-8 (세트)

임 춘 희

Im, Chunhee

052

HEXA GON
Korean Contemporary Art Book
한국현대미술선 052

수동 2007-2021

보행자의 미학,
그리고 마음과 표정의
다큐멘터리(documentary)

심상용
서울대학교미술관 관장/미술사학 박사

보행자의 미학

임춘희의 회화는 이 시대가 잃어버린 것에 관한 이야기이다. 우리가 잃어버린 마음, 잊은 채 사는 마음의 상태가 그것이다. "영혼을 간직하고 싶은"[1] 갈증, 소위 주체 담론이나 심리학 가설들이 그것들의 고유한 무지로 인해 누락해온, 염원이자 지향성으로서의 마음이다. 이 지향성으로서의 마음을 상실했기에, 이 시대의 존재감은 부재나 표류로 대변되고, 이 시대의 예술은 원인 모를 분노를 격발하고, 그 뿌리가 자신에게 있는 혐오 감정을 토로하며, 짐짓 점잖은 체 분열된 자아를 고백하는 장이 되어버렸다. 그런 의미에서 임춘희의 회화가 "마음을 다한 붓질"이 만들어낸 산물이라는 것은 그저 그런 진술로 머무는 것이 아니다.[2] 이는 임춘희의 회화가 여전히 잃어버린 마음을 인식하고, 그 상태를 살피며 그 뿌리를 추적하는, 그렇기에 눈물과 행복에 대해 말할 자격증을 지닌, 많이 남아 있지 않은 유형의 회화라는 의미이기 때문이다.

임춘희의 회화–시는 자주 어딘가를 향해 걷는 보행자의 이야기로 귀결된다. 보행자는 무리나 군중으로부터 떨어진 채 둘이거나 혼자다. 방울 달린 털모자와 머플러를 두른 여성과 두툼한 스웨터를 입은 남자가 눈에 들어온다. 그-또는 그들-은 마른 낙엽이 쌓인 숲과 네온사인을 되 쏟아내는 밤의 호숫가를 걷는다. 매서운 겨울바람이 그들을 맞이한다. 이 보행은 영혼을 찾아나서는 지향성으로서의 보행이요, 생의 순간을 충실한 존재로 채워 넣기로서의 보행이다. 무언가를 잃어버렸다는 것을 알아차린, 즉 실존적 결핍의 인식에 도달한 사람들에게만 가능한, 잃어버린 것을 찾아 나선 사람의 보행이다. 와자지껄한 이성의 방식에서 떠나는 자의 보행이고, 오만의 자리를 훌훌 털고 일어서는 사람의 보행이다. 마음이 가난한 자에게 선택되는, 시간의 뒤틀린 것들을 되돌리는 보행이기도 하다. 이 보행의 중단이 의미하는 바는 그렇기에 모호하지 않다. 인생이 충만한 시(詩)로 채워지지 못하는 것, 흐름을 멈춘 부패하는 시간, 감정의 시궁창에서 허우적대기….

임춘희의 회화를 내적으로 지지하는 정서 기조는 한층 농숙하다. 표정의 묘사에서도 변화는 감지된다. 2000년대 초중반만 해도 인물들의 표정은 연극적 캐릭터에 가까웠다. 2006년 작 〈냉정을 되찾다〉나 〈우울한 들판〉을 보라. 과장되게 큰 눈과 긴장되고 확대된 동공은 눈을 부릅뜨고 세계와 대치 중인 것만 같아 보였다. 하지만, 2021년에 그린 〈겨울바람〉 연작이나 〈아무것도

1 이관훈, 「뿌연 장막 뒤에 숨겨진 또 다른 풍경들」, 『흐르는 생각』, cat. 2013.6.10.-9.6. 서울대학교 호암교수회관.

2 『나무그림자』, 임춘희 개인전 cat. 2018.11.7.-12.2. p.23.

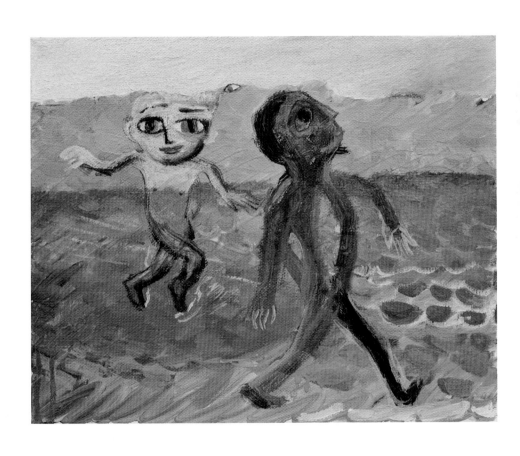

겨울바람5_춤추는 사람 Winter Wind5_Person Dancing
22×27.3cm gouache, acrylic, oil on canvas 2020-21 개인소장

너를 I, II)에서 보면, 인물은 형식적 전범성을 확보하려는 시도를 내려놓고, 그때그때의 마음의 상태와 전개, 치유와 회복의 순간에 초점이 맞추어져 있다. 형식적 전범성이 완화된 자리가 세분화된 심리적 단층들로 채워진 것이다.

그의 회화는 마음의 상태와 전개, 그 폭과 깊이, 그리고 속도를 측정하는 정교한 장치로 진화했다. 마음의 풍경화? 그보다는 마음의 기록화, 곧 존재 내면의 다큐멘터리에 더 가깝다. 주목해야 할 것은 기록의 초수학적 정확성이다. 희극보다는 비극에 조금 더 가까워 보이기는 한다. 물론 플라톤적 의미에서의 비극이다. "비극은 보통 사람보다 더 위대한, 또는 뛰어난 존재들의 모방이다. … 희극과 비극의 차이는, 전자가 보통 사람보다 나은 사람을, 후자는 못 한 사람을 묘사하는 데 있다." 중요한 것은 비극의 성분을 조율하는 기술이요, 표현의 질량을 조정하는 감각이다. 이 점에서 임춘희의 작가적 기량은 지금 의심의 여지없이 만개해 있다. 얼핏 신박해 보이지 않았던 터치들에조차 도열해 있는 슬픔의 섬세한 단계들을 보라. 푸른빛이 감도는 낯빛, 물결 같은 피부 결, 그 지나치게 넘실거리지 않는 리듬감의 이력을 보라. 그것들이 이미 상당한 내적 정화와 조율을 거쳐온 것들임이 분명하다.

마음이 담긴 붓질

마음의 섬세한 내적 흐름을 따르는 임춘희의 회화는 북유럽식 표현주의의 격한 감정적 분출과는 크게 상이하다. 순수한 응시, 외로움과 동행, 파스텔 톤의 몽환, 상이한 심리적 복선들이 교차하고 갈등하는 세부를 다룬 표현주의 화가를 본 기억은 내게 없다.

임춘희가 형식에 대해서 별도로 말하는 경우는 흔치 않다. 하지만 그것이 그의 '마음이 담긴 붓질'과 따로 떼어 논할 수 있는 사안이 아닌 것만은 분명하다. 이 회화론에서 형식을 별도로 논하는 것은 전혀 불필요하다. 형식은 예컨대 그가 위로나 포옹에 대해 말할 때, 그것과 분리될 수 없는 어떤 성분으로서 그 안에 이미 내포되어있는 것이기에 그렇다. 이 회화론은 데생에 집착하거나 발색에 조바심을 내는 것을 벌써 내려놓았다. 그의 눈물이 그렁그렁 고인 큰 눈은 해부학이나 도상학 어디에도 속하지 않는다. 아마도 폴 에크먼(Paul Ekman)의 표정학(facial expression)이 이해에 보탬이 될 것이다. 임춘희의 2021작 〈아무것도 너를 1〉은 특히 중요한 작품이다. 여기서 얼굴의 반을 차지하는 눈은 출렁이는 눈물의 밤바다다. '미세표정(micro-expressions)'으로 감정의 거짓과 진실을 구별해내는, 에크먼의 '얼굴 움직임 해독법(FACS)[3]'에 의하면, 이 눈

3 Facial Action Coding System

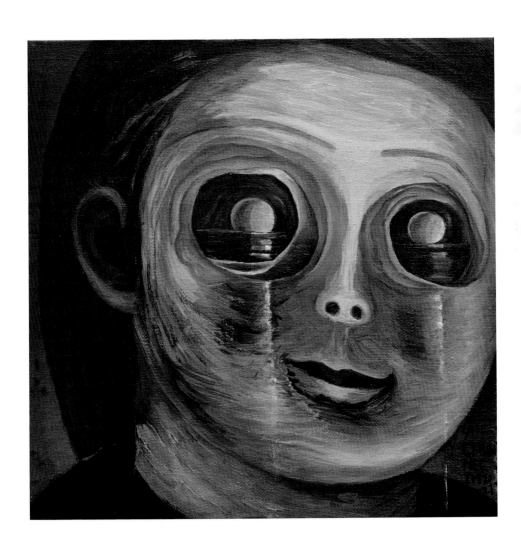

아무것도 너를1 Nothing You1 30×30cm oil on canvas 2021 개인소장

물이야말로 마음의 저 밑바닥으로부터 올라오는 것으로, 악어의 눈물과 가장 먼 눈물이다. 이 눈은 이 세계에서 흥미나 강한 인상을 목적으로 사실인 것처럼 꾸민, 각색이나 연출이 아니다. 그것은 그 자체로 실체인 마음의 상태로, 붓이 받들어야 하는 유일한 정언명령이요, 색이 명심해야 할 사명이며 형태가 추종해야 할 규범이다. 이미 2016년, 2017년 시기에 그려진 〈눈물이 뚝뚝〉을 보라. 그 이상의 무슨 형식 담론이, 붓과 붓질의 강령이 낭독될 필요하겠는가.

임춘희의 회화는 아카데미즘 형식주의의 강령에 조금도 동의하지 않는 그 태도로 인해 진정으로 현대적인 것인 동시에 현대 이후적인 것이 되기도 한다. 비교를 위해 17세기의 샤를르 르 브룅(Charles Le Brun)을 호출해 보자. 르 브룅은 말했다. "진실하게 만드는 것만으로는 충분하지 않다." 하지만 임춘희에겐 진실한 감정 하나로 충분하다. 르 브룅은 말을 잇는다. "왜냐하면 진실만으로는 약하고 보잘것없다." 하지만 진실은 약하지도 보잘것없지도 않다는 게 임춘희 회화론의 일관된 선언이다. 다시 르브룅은 자신의 형식적 교조주의를 주장한다. "사람들에게 기쁨을 주지 않으면 안 된다." 하지만 임춘희는 억지로 그렇게 하려 드는 것이야말로 예술가가 광대가 되는 지름길이라고 생각해 따르지 않는다.

이 회화의 색조 특성도 마음에 구속되는 것으로부터 비롯된다. 재현 미학이 아니라 표현 미학을 따르는 것이고, 감정에 충실하기 위해서 대상에 구애되지 않는 것이다. 얼굴의 데생이 표정으로 대체되듯, 피부의 색조도 감정선을 따라 형성된다. 모든 대상들이 이와 같이 위치된다. 밤하늘은 침묵하고, 숲은 취하고, 풍경은 무겁다. 감정선은 결코 넘쳐흐르지 않는 어느 수준에서 균제의 질서를 존중한다. 임춘희의 붓질은 세상을 그리는 것이 아니라 세상을 지워나가는 용도다. 전경과 후경은 수시로 뒤섞이고, 인물은 불현듯 배경에 흡수된다. 그렇게 흐릿해진 경계 너머로 부끄러움이, 회한이, 바보스러움이 시각적 신체를 입고 모습을 드러낸다. 임춘희 회화도 대상에서 출발하고, 형태와 비례에 대한 지식을 요한다. 형식에 대해서 말하지 않아도, 형식에 대한 무지거나 무관심한 것이 아니다. 이 회화에도 비트루비우스가 말한 '시메트리아(symetrie)'의 치밀한 조율이 있다. 단지 그것이 마음의 시메트리아일 뿐이다. 수학이되 마음의 수학이고, 언설이되 영혼으로부터 들려오는 언설이다.

임춘희의 회화에는 더 많은 발견 하고 읽어내야 할 것들이 있다. 그것들 가운데 어떤 것은 분명 우리가 우리의 삶에서 분실한 것들이기에, 그렇게 하는 것은 결국 우리 자신을 만나는 의미 있는 여정이기도 하다. 사실, 역사적으로 좋은 회화와 시 앞에서 늘 일어났던 사건이다.

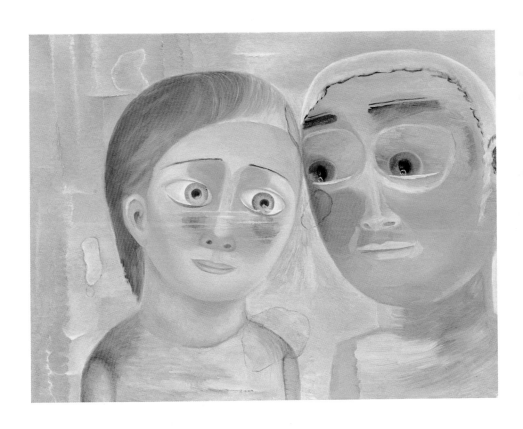

아무것도 너를2 Nothing You2 50.3×70.4cm oil on canvas 2016-2021 개인소장

겨울바람

차갑고 쏴~한 공기가 내딛는 걸음걸음 내 얼굴에 기분 좋게 와닿는 지난겨울
나는 거의 매일 집을 나서 겨울이라는 세계로 빠져들어 갔다.
걸어서 만나는 하늘과 땅, 길가의 나무들과 교감했으며 개울을 건너고 들을 지나 숲을 거닐며
축복과도 같은 자연과 삶에 무한한 사랑을 느꼈다.
마치 상사병에 빠진 사람처럼 사랑하는 이를 보면 살 것 같고 안 보면 죽을 것 같은 심정으로
걷지 않으면 우울하고 걸으면 기뻤다.
걷는다는 것은 절박하고 간절한 나의 기도이기도 하다.
매일 산책의 흥분과 설렘은 그림을 그리게 했다.
무엇을 어떻게 그릴지는 중요하지 않고 그 시간에 집중!
마음속 깊이 희열을 느꼈으며 가슴 벅찬 감정 때문에 호흡을 가다듬어야만 했던 시간들.
그림 그리는 동안 나는 그림이 되었다.

2021년 5월에 임춘희.

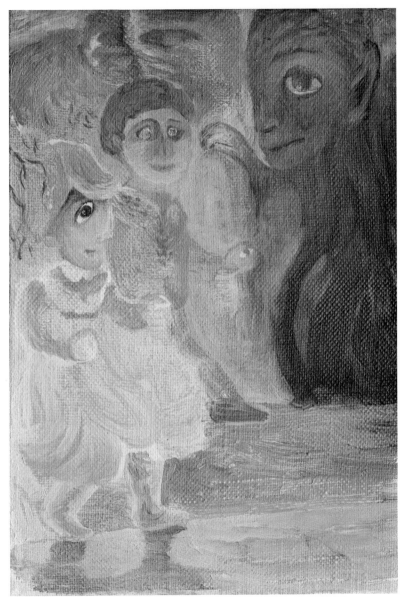

겨울바람2 Winter Wind2 22.7×15.8cm oil on canvas 2018, 2021

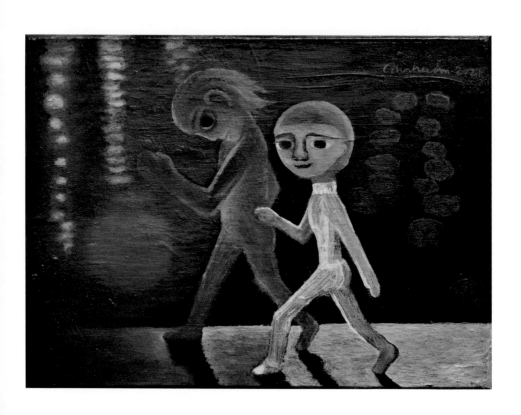

겨울바람3_밤산책 Winter Wind3_Night Walk 23.5×31.5cm oil on paper 2021

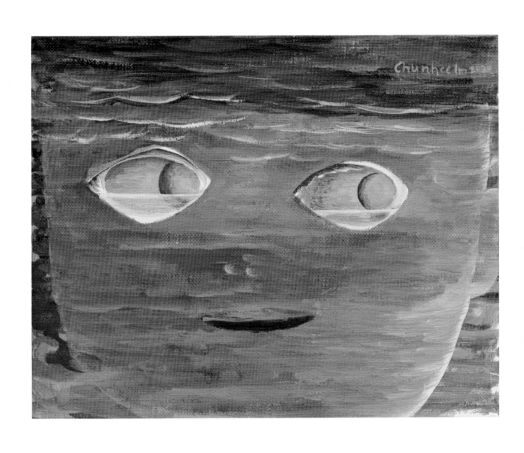

겨울바람1_멋진 눈물 Winter Wind1_Awesome Tears
22×27.3cm gouache, acrylic on canvas 2020 개인소장

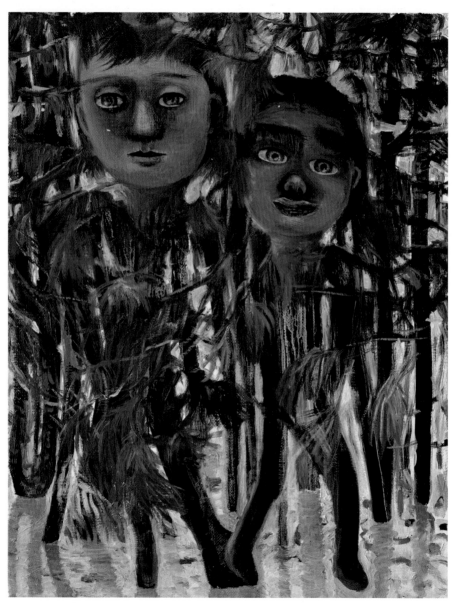

겨울바람9_나무와 함께 걷기 | Winter Wind9_Walking with Trees 40.9×31.8cm oil on canvas 2021

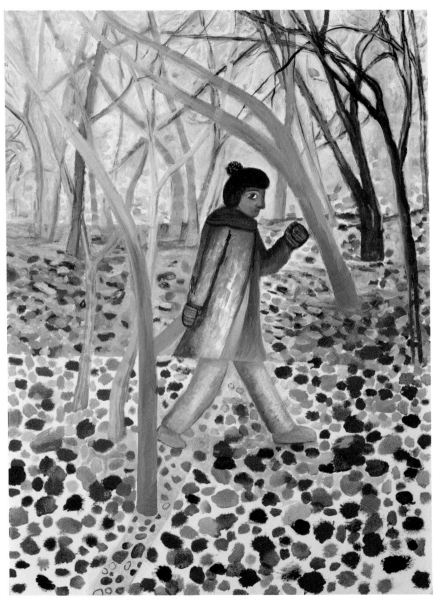

겨울바람10_숲속에서 Winter Wind10_In the Forest 56×42cm oil on paper 2021

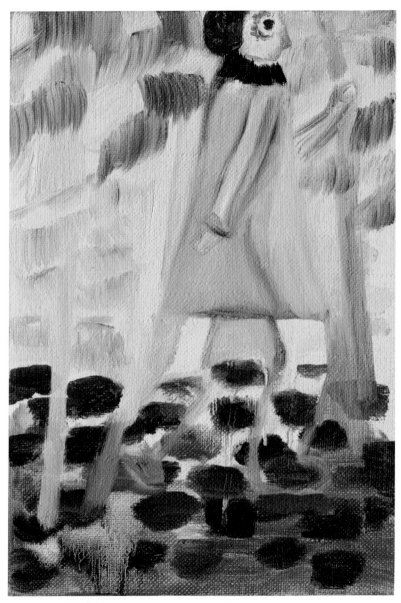

겨울바람6 Winter Wind6 25.8×17.9cm oil on canvas 2021

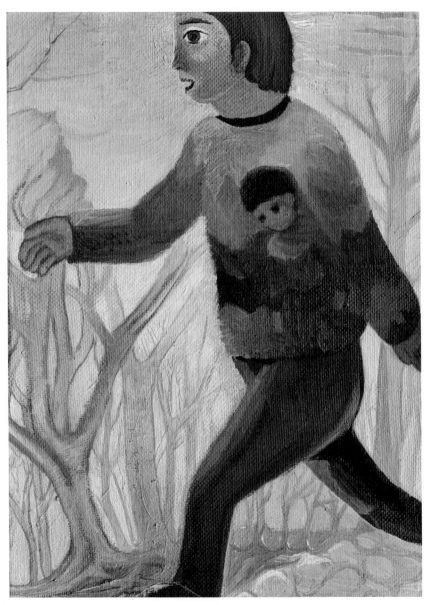

겨울바람7 Winter Wind7 25.8×17.9cm oil on canvas 2021

겨울바람4_춤추듯 걷기 Winter Wind4_Walking Like A Dance 30×30cm oil on canvas 2021

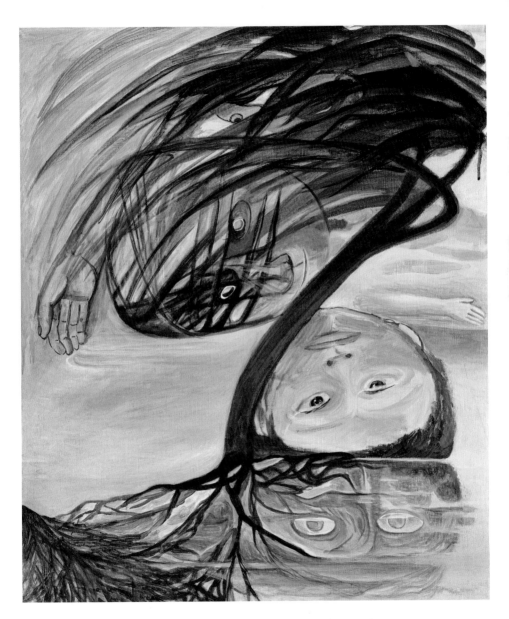

겨울바람11 Winter Wind11 72.7×60.6cm gouache on canvas 2021

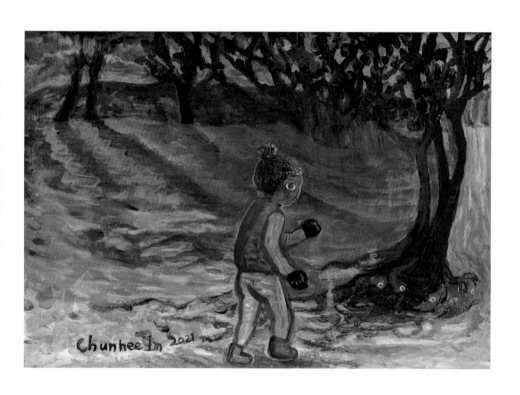

밤산책 Night Walk 21×30cm gouache on paper 2021 개인소장

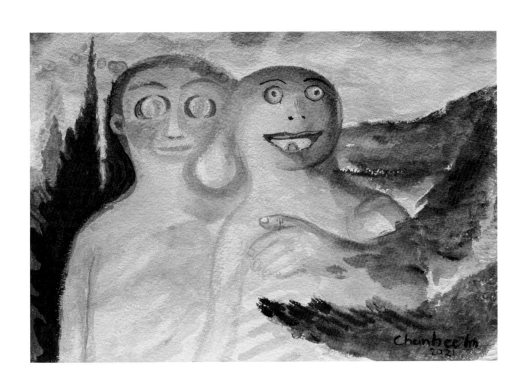

산책 Walk 17.7×25.3cm gouache, watercolor on paper 2018, 2021

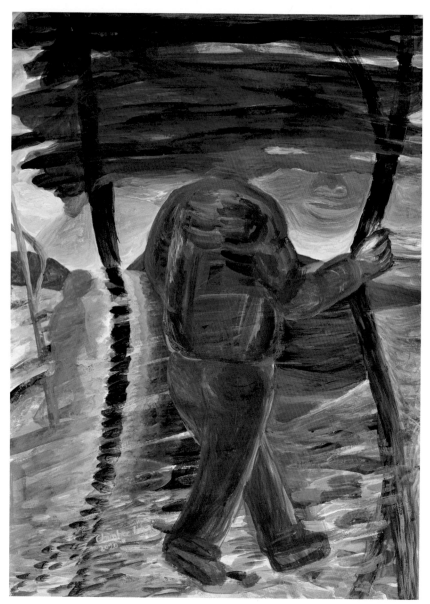

걷는 사람1 Walker1 53×38.5cm gouache, acrylic on paper 2020

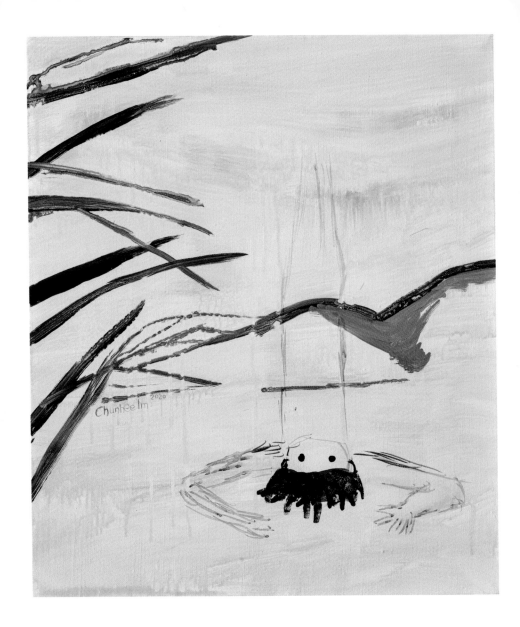

겨울바람8 Winter Wind8 53×45.5cm gouache on canvas 2020

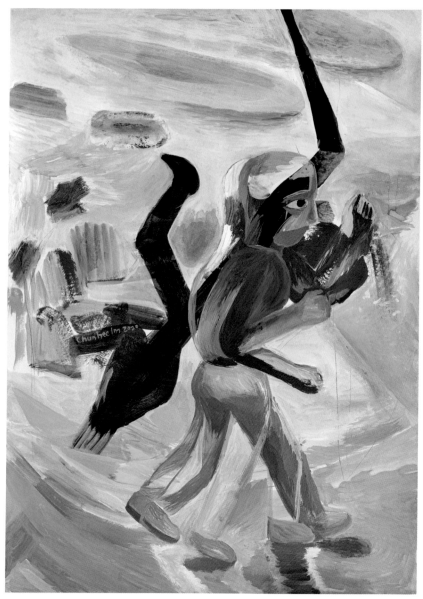

걷는 사람2 Walker2 53×38.5cm gouache, acrylic on paper 2020

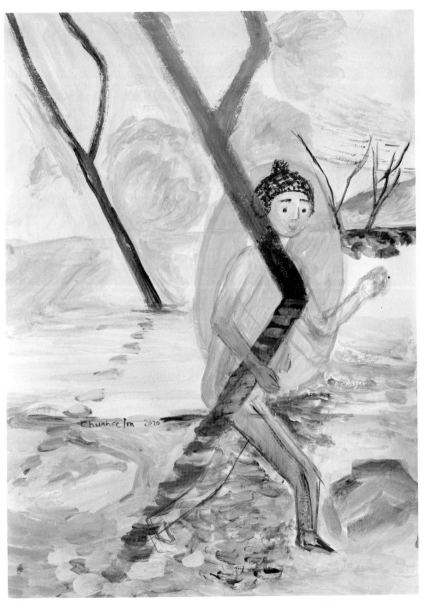

걷는 사람3 Walker3 53×38.5cm gouache, acrylic on paper 2020

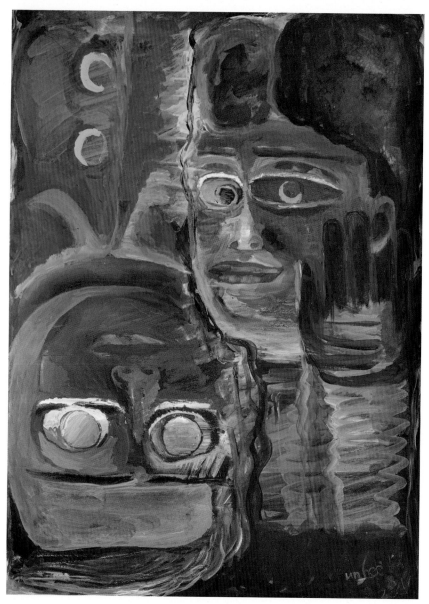

대화2 Conversation2 53×38.5cm gouache, acrylic on paper 2021

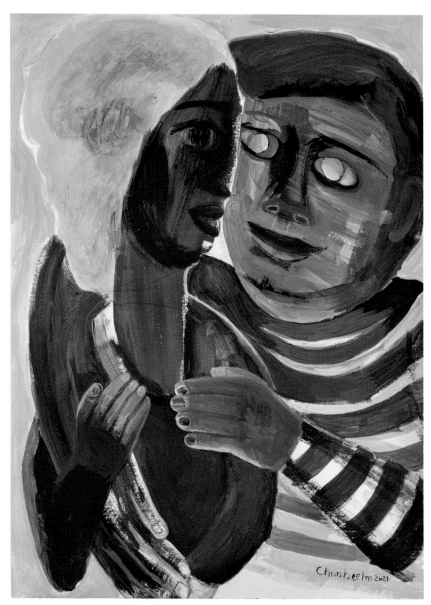

대화1 Conversation1 53×38.5cm gouache, acrylic on paper 2021

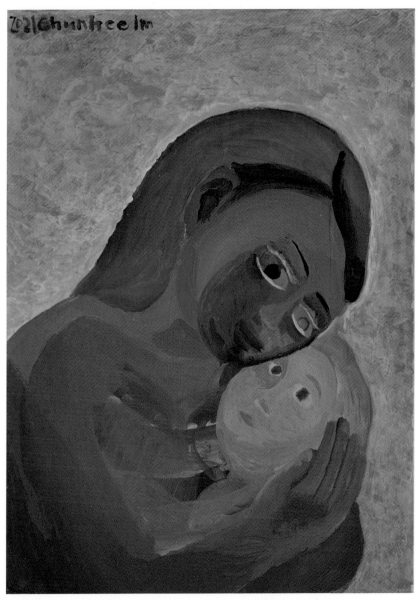

아무것도 너를3 Nothing You3 35×25cm gouache, acrylic on paper 2020-21

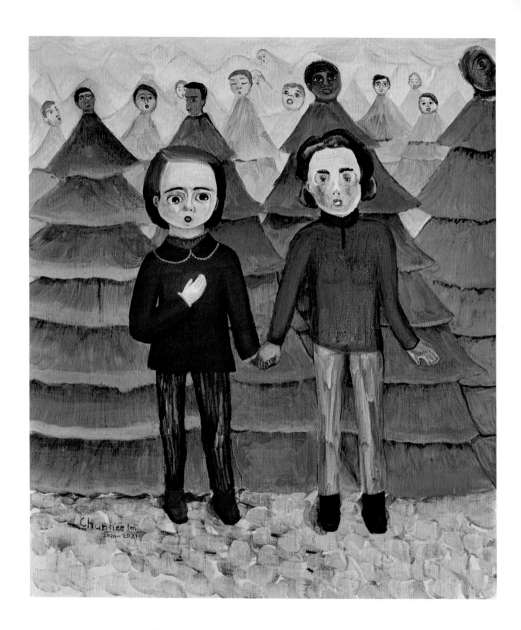

합창 Chorus 53×45.5cm gouache, acrylic on canvas 2020-21

허연 밤, 희뿌연 밤, 칠흑 같은 밤

고충환
미술평론

유독 자기반성적인 경향이 강한 작가들이 있다. 그런 작가들이 자화상을 주로 그린다. 세계에 자기를 이입하고 사물 대상에 자기를 투사하는 능력이 특출한 작가들이다. 이때 반드시 자화상일 필요는 없는데, 뭘 그려도 자화상이 된다. 어떻게 그런가. 어떻게 그런 일이 가능한가. 그에게 세계는 온통 징후가 되고 증상이 된다. 징후와 증상으로서의 세계가 되고, 스펀지처럼 나를 빨아들이고 내가 흡수되는 세계가 된다. 그래서 뭘 그려도 자기가 된다. 세계가 온통 그리고 이미 자기이므로.

임춘희의 경우가 그렇다. 그에게 회화란 심리적 자화상(2003년 심리적 자화상들)에 다름 아니고, 자기고백(2014-2015년 고백)에 다름 아니다. 흐르는 생각(2013년 흐르는 생각)들을 그리는 것인데, 적어도 외적으로 보기에 처음에 생각들은 두서없이 흘렀고 개연성 없이 흘렀다. 초현실주의와 트랜스아방가르드, 자동기술법과 토템, 의식의 흐름과 자유연상기법이 분별된 그리고 때론 무분별한 파편으로 흐르는 것이었다. 그리고 그렇게 흐르는 생각의 편린들 그대로를 옮겨 그린(차라리 포착한) 그림들이 질 들뢰즈의 정신분열증 분석을 떠올리게 하는 것이었다. 편집증으로 나타난 제도의 관성에 반하는 것이었고, 결정적인 의미에 반하면서 비결정적인 것을 생산하는 것이었고, 정체성

의 논리에 반하면서 차이를 만들어내는 것이었다. 그리고 그렇게 예술가의 실천논리(실천논리라고는 했지만, 의식적이기보다는 무의식적인 차원에서 저절로 수행되는)를 떠올리게 하는 것이었다.

그렇게 분열적이고 파편적인 그리고 무분별한 생각의 조각들이 이후 잦아들고 응축되면서 점차 한줄기의 생각으로 흐르기 시작했다. 잦아든다기보다는 응축되면서 오히려 내적으로 더 격렬해지는 것으로 보는 것이 맞겠다. 그러면서 그림도 덩달아 점차 두서를 가지고 되었고 개연성을 가지게 되었다. 그렇게 그림은 응축된 생각이 되었고 감정의 덩어리가 되었다. 뭘 그려도 그렇게 되었고 풍경을 그릴 때도 그랬다. 그가 풍경을 그리면 그 풍경은 언제나 자기가 동화된 풍경(2009년 풍경 속으로)이 되었고, 그가 숲을 그릴 때면 그 숲은 어김없이 자기감정과 동일시되는 숲(2010년 창백한 숲)이 되었다. 동화되면서 동일시되는 것이다. 그렇게 풍경을 그릴 때 풍경 속에 스며들어 그 자신 풍경이 되었고, 어둠을 그릴 때 어둠 속에 흡수되면서 스스로 어둠이 되었다.

무슨 뛰어난 회화적 자질이 그렇게 만든 것은 아니다. 발가벗음과 절실함과 진정성이 그렇게 만든다. 발가벗은 세계와 발가벗은 내가 만나질 때 일어나는 일이고, 어떤 절박함(결핍과 결여의식?)이 세계의 민낯을 목격

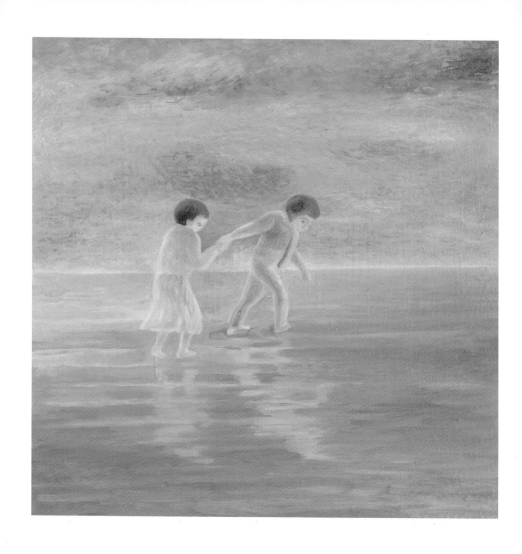

두 사람 Two People 50×50cm oil on canvas 2017

할 때 일어나는 일이다. 숲 자체, 밤 자체, 어둠 자체에 맞닥뜨릴 때 일어나는 일이다. 세계와 세계의 개념은 다르다. 세계는 세계의 개념에 가려져 있고, 개념이 세계를 뭐라고 부르든 세계는 세계의 개념과 아무런 상관이 없다. 자연은 스스로 그러한, 이라는 개념을 가지고 있다. 이 개념은 자연에 대한 모든 개념을 무효화한다. 개념으로 숲을 만나고 밤을 만나고 어둠을 만나는 것이 아니라, 개념 없이 만나는 것이 결정적이다. 그러자고 감각이 있고 감수성이 있고 예술이 있는 것이다. 개념 없이 만나는 것, 그리고 그렇게 숲 자체, 밤 자체, 어둠 자체가 자기를 열어 보이는 극적 순간에 동참하자고, 그 떨림과 설렘과 때론 두려움을 나누어가지자고 예술이 있는 것이다.

어떻게 그런가. 그리고 그때 무슨 일이 일어나는가. 작가의 그림에는 유독 숲이 많고 밤이 많고 어둠이 많고 물이 많다. 진즉에 작가의 그림 자체가 좀 그랬지만 얼마 전에 바다와 교류할 수 있었고, 그보다 더 전부터는 숲과 교감할 수 있었다. 그 교류와 교감이 작가를 더 물속으로 끌어들였고 밤 속으로 끌어들였고 어둠 속으로 끌어들였다. 그 속에서 바다를 보면 바다를 볼 수가 없고 숲을 보면 숲을 볼 수가 없다. 바다가 그리고 숲이 이미 그리고 온통 자기 자신이 되었으므로. 바다로 육화 된 자기가 거꾸로 우리를 보고, 숲으로 체화된 자

기가 거꾸로 우리를 보는 것이므로. 그렇게 다만 바다로만 보이고 숲으로만 보이는 것이므로. 그 바다에, 그 숲에 자기가 보이고 작가가 보이는가.

작가에게 숲은, 밤은, 어둠은, 물은 경계와도 같다. 숲을 지나면 평지가 나오고, 밤이 지나면 낮이 오고, 어둠이 걷히면 밝음이 오고, 물을 지나면 육지가 나타나리라는 생각은 다만 세상에 떠도는 풍문, 의심스러운 소문에 지나지 않는다. 그 경계 뒤에 무엇이 기다리고 있을지는 아무도 모른다. 그 경계는 움직이는 경계고 미증유의 경계며 양가적인 경계다. 경계를 지우는 경계다. 그 경계 앞에서 파스칼은 두려움을 느꼈다. 임춘희의 그림은 바로 그런 경계 앞에 서게 만들고 세계 앞에 서게 만든다. 자기분신인 세계(작가에게 세계는 온통 자기분신이다) 앞에 서게 만들고, 세계의 처녀지(개념 없이 맞아들이는 세계는 언제나 처녀지다) 앞에 서게 만들고, 징후와 증상으로서의 세계 앞에 서게 만든다. 알 수 없는 발신자(타자들 그리고 내 속의 타자들)로부터 보내온 사연들로 수런거리는 숲 속에, 밤 속에, 어둠 속에, 경계 속에 서게 만든다.

그 경계가 열어 보이는 지평을 작가는 낭만적 풍경이라고 부른다. 원래 로맨틱은 금지된 사랑(다르게는 관계), 이루어질 수 없는 사랑, 다음 생을 기약하는 사랑(이를테면 트리스탄과 이졸데 같은)에서 왔다. 낭만적

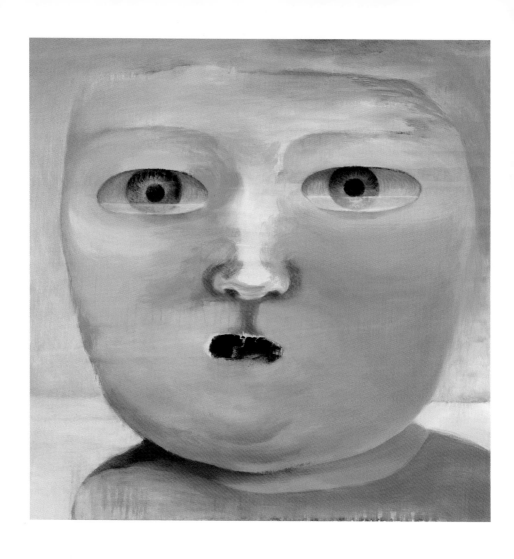

눈물 Tears 45.5×45.5cm oil on canvas 2014, 2018 통인옥션갤러리 소장

풍경 역시 온통 폐허며 묘혈을 그린 것이다. 낭만주의 당시 고대 그리스 로마 유적이 발굴되었고, 영화는 현재가 아닌 과거의 일이었다는 인식이 팽배했다. 그래서 낭만주의 작가들이 그린 폐허며 묘혈은 결국 과거를 그린 것이었고, 과거의 영화를 그린 것이었고, 과거의 영화의 흔적을 그린 것이었다. 현재를 그린 것이지만 현재를 그린 것이 아니었다. 현재 속의 과거를 그린 것이었고, 부질없는 현재에 비해 영원한 과거를 그린 것이었다. 이런 부질없는 현재로부터 덧없음이 나오고, 영원한 과거로부터 향수가 유래한다. 낭만주의 작가들이 그린 폐허와 묘혈은 바로 그런 덧없는 향수(상실감을 동반한 그리움, 상실한 것을 그리워하는)를 불러일으킨다. 작가가 그린 낭만적 풍경에서 그린 부박한 현실이며 덧없는 향수가 느껴지는가.

한편으로 예술가 신화가 만들어진 것도 낭만주의 때 일이다. 보들레르가 그 전형적인 경우로 알려져 있다. 천재와 영감(지금 여기가 아닌 저기 그곳에서 오는), 순례자와 수도승(지금 여기가 아닌 저기 그곳을 지향하는)으로서의 예술가상이다. 그렇게 낭만주의가 전승한 것에는 광기도 있다. 광기는 밤(그리고 어둠)과 관련이 깊다. 작가의 그림에는 유독 밤을 그린 것이 많다. 밤의 풍경, 아득한 밤, 취한 밤. 취한 밤? 광기에 취한 밤? 알 수 없는 발신자로부터 보내온 사연들로 수런거리는 숲의 광기에 취한 밤? 그렇게 작가의 그림에는 온통 밤이다. 허연 밤, 희뿌연 밤, 그리고 칠흑 같이 새까만 밤이다. 그 밤이, 그 어둠이, 그 숲이 보는 이를 자기 속에 품어 안으면서 위로하고 치유하는 힘이, 부드럽고 은근하고 강렬하게 사로잡는 힘이 작가의 그림 속에 있다.

Fine 72.5×60.5cm oil on canvas 2017

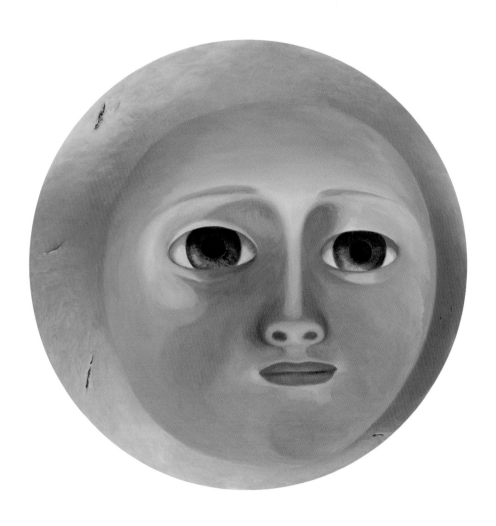

I에게 To I 50×50cm oil on canvas 2017-2018 개인소장

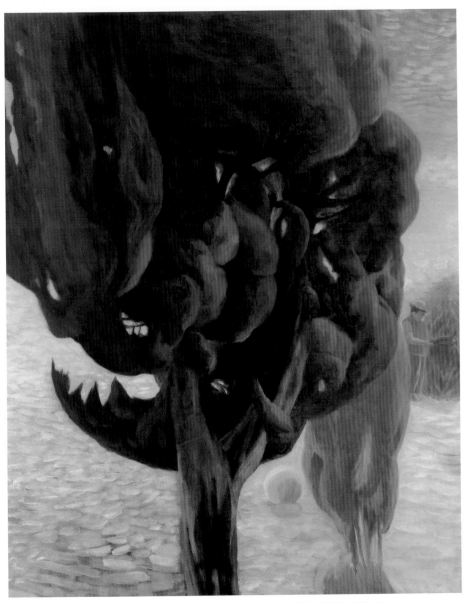

향나무 Juniper 162×130cm oil on canvas 2015-2017 국립현대미술관 미술은행 소장

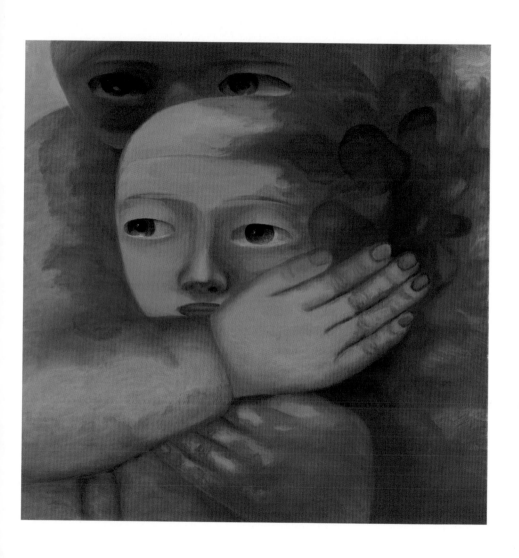

위로 Consolation 45.5×45.5cm oil on canvas 2017~2018

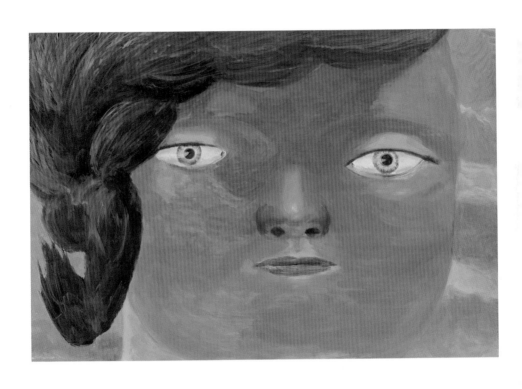

여름 Summer 23.7×34.5cm gouache on paper 2014, 2018 개인소장

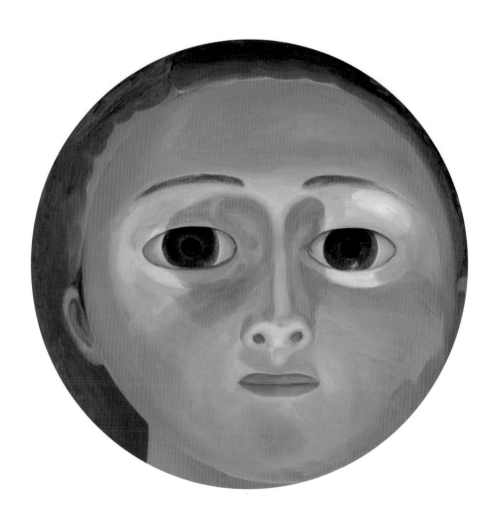

위로 Consolation 50×50cm oil on canvas 2017-2018 개인소장

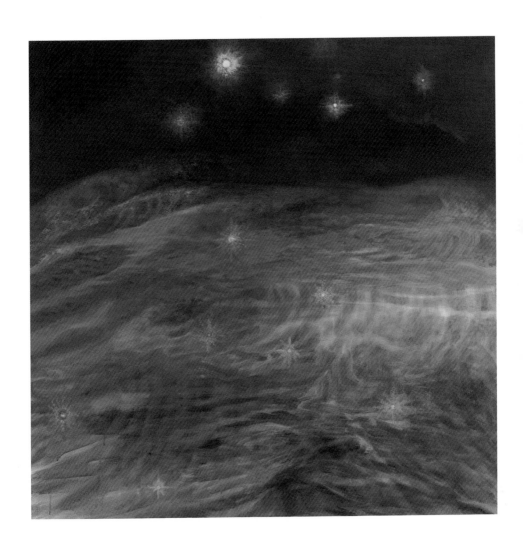

침묵 Silence 80.5×80.5cm oil on canvas 2015–2017

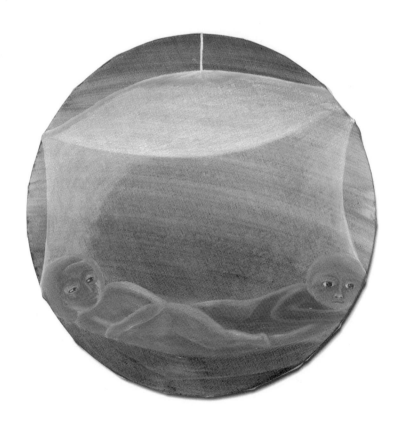

모기장 Mosquito Net 30×30cm oil on canvas 2014, 2017 개인소장

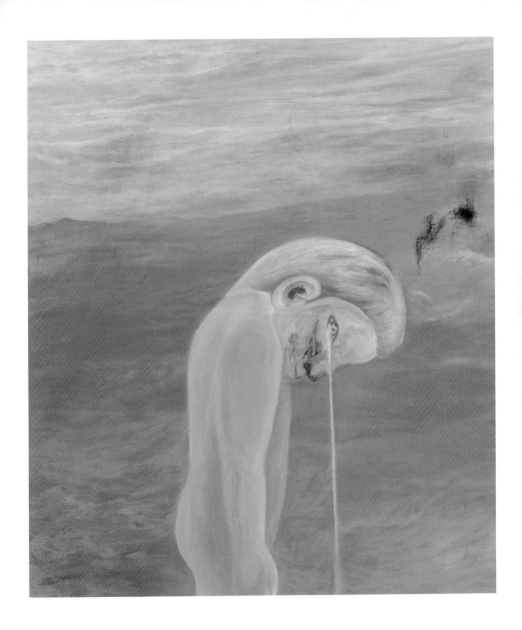

눈물이 뚝뚝 Shedding Drops of Tears 53×45.5cm oil on canvas 2016-2017

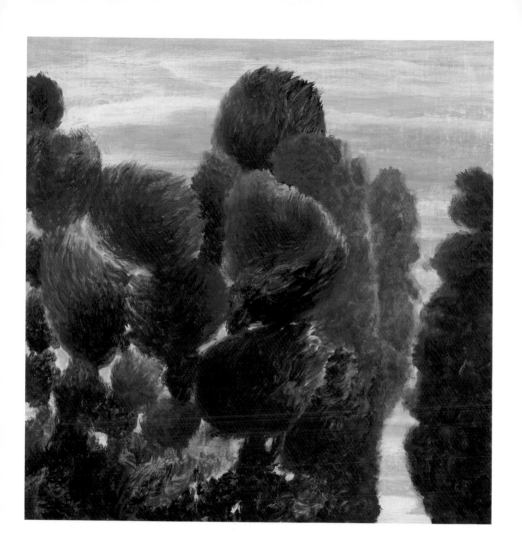

바다로 가는 길 Way to the Sea 31.7×31.7cm oil on canvas 2014, 2017 개인소장

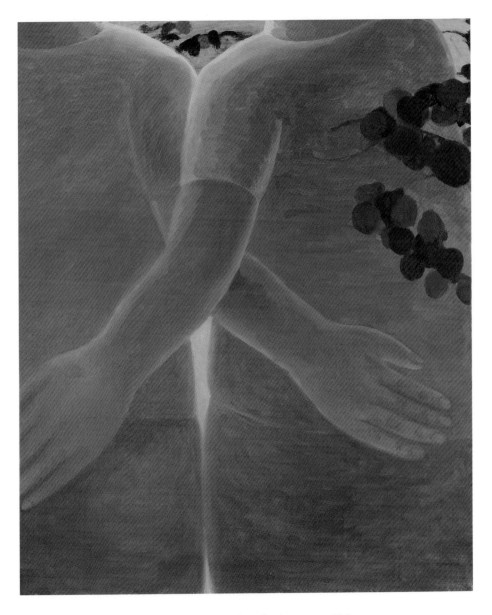

위로 Consolation 65.1×53cm oil on korean paper 2018

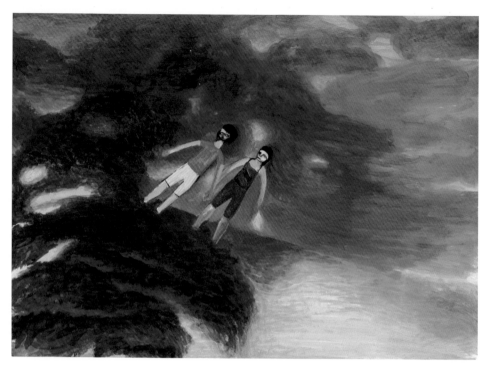

산책 Walk 38×52.5cm gouache, acrylic on paper 2014, 2018

눈이 펑펑 내리던 날, 숲으로 갔다. 짙푸른 나뭇가지에 도톰하게 쌓인 눈과 온통 하얘서 뿌옇게 보이던 숲의 풍경은 아득하게만 느껴졌다. 세상을 지워버리는 듯. 상심의 순간들은 희망 위에 얹히고 그 위에 아직 못다 한 감정이 그림 속을 서성인다. 그려지는 것은 그림이 되고 그림은 그림일 뿐. 수많은 기억들은 그저 단상으로 자리하고 마음을 다했던 붓질이 그 안에 있다.

2017 임춘희

I went to the forest on a day when it was snowing heavily. The landscapes of snow that laid thick on deep blue branches and the woods that looked obscured in an entirely white scene feel like they were so long ago. As if to erase the world, the moment of being heartbroken overlaps with the moment of being bullish. Feelings not yet expressed wander over my paintings. What's painted becomes a picture. A picture is nothing more than a picture. A myriad of memories are remembered with fragmentary thoughts. Brushwork rendered wholeheartedly is in them.

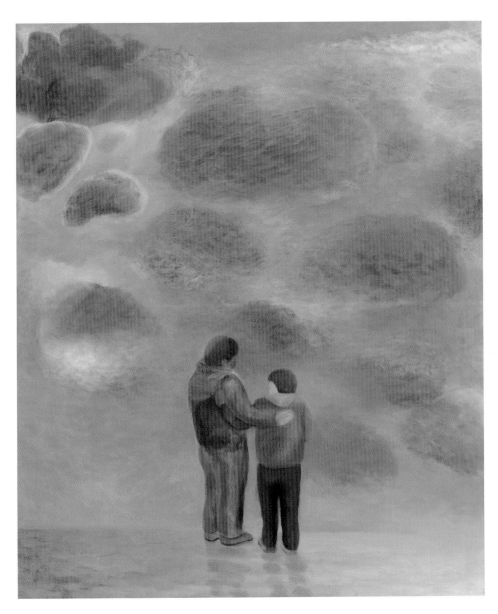

위로 Consolation 72.5×60.5cm oil on canvas 2014, 2017

풍경 속의 풍경, 또는 인물 속의 인물

이선영
미술평론

얼마 전 서울 근교에 아담한 작업실과 집을 지은 임춘희의 작품에는 초록빛이 가득하다. 방전된 것이 충전되면 붉은빛이 녹색 빛으로 변하듯이, 그녀의 작품들은 도시적 삶이 야기하는 긴장과 피로로부터 벗어나 재생과 치유를 향한다. 자연 속 인간들 역시 초록으로 동화되고 있다. 초록빛 인간은 낯선 우주인처럼 창백해 보이지만, 인간에게 식물과 같은 엽록소가 있다면 최소한의 에너지로도 자생력을 확보할 수 있을 것이다. 예술가 역시 최소한의 에너지로 살아가야 할 운명을 가진다. 식물은 최소한의 에너지로 버틸 수 있는 자생적 존재지만, 동시에 지구를 살 수 있는 곳으로 만든 근원적 존재이기도 하다. 식물적 삶은 동물의 극적이고 역동적인 삶에 가려져 있지만, 조용하고 지속적으로 이 세계의 삶을 가능하도록 이끄는 원동력이 되어왔다. 그래서 나무는 '아낌없이 주는 존재'로 간주되었다. 임춘희의 최근 작품에는 '자연'하면 대표 이미지로 떠오르는 나무들이 자주 등장한다.

그러나 그녀의 초록빛 풍경은 목가적인 풍경과는 거리가 있다. 자연에 대한 목가(牧歌)는 그곳과 멀리 떨어져 사는 사람의 추상적 관념일 뿐이다. 작가는 자연의 든든한 외관을 부여하는 껍질을 들어내고 초록빛 세계로 깊이 침투한다. 여기에서 초록은 한 가지 색(빛)과 의미를 벗어나 무한한 계열로 펼쳐지거나 접혀진다. 특

히 그 세계에서 초록을 입은 대표적인 상징인 나무는 인간(나)을 포함한 모든 자연적 과정을 압축하여 재생하는 우주로 다가온다. 25년간 작업해온 작가에게 그림 역시 이 우주에 속한다. 인간이라는 자연이 그림이라는 또 다른 자연에 자연을 담는다. 삼중의 동어반복, 또는 순환은 작가 스스로를 원점에 되돌려놓곤 한다. 인생에서 '원점에서 다시 시작함'이란 안 겪으면 좋을 고생을 상징하지만, 예술에서 그것은 매 순간 그림을 그리는 이유에 대한 치열한 자문자답의 과정을 상징한다. 그러나 예술에서 명확한 것은 아무것도 없다.

임춘희에게 그러한 거듭되는 물음은 붓을 놓은 채가 아니라, 붓을 잡은 채 해왔다는 것이 중요하다. 명확한 결론을 내야 그리는 것이 아니라, 그리는 과정 중에 (잠정적) 답이 있고 그로 인해 파생되는 또 다른 질문이 있다. 개념적이거나 눈에 띄는 한 가지 방법론에 통달하는 '전문가적인' 방식과는 거리가 있는 임춘희의 '아마추어적인' 작업은 아주 빠르거나 아주 더디게 진행된다. 그런 방식으로 보이지 않게 조금씩 움직이는 과정이 담겨있는 것이 살아있는 작품이다. 그러한 작품은 옹이나 나이테처럼 삶의 흔적을 그대로 각인한다. 작가는 작업 속에서 고통스럽게, 또는 기꺼이 길을 잃는다. 그래서 임춘희의 작품 속에는 한 작품에 서너 개의 작품이 깔려 있는 경우도 있다. 끝없는 자문자답

이라는 예술의 본질적 물음을 생략하는 이들은 사회가 손쉽게 기대하는 바의 계몽이나 장식이라는 기능적 역할에 안주하곤 한다. 대답되기 힘든 질문에 매달리는 것은 생산으로 귀결될 전진을 방해하기 때문이다.

그러한 태도는 기름기 도는 세련된 작품을 생산할지언정 살아있는 작품을 창조할 수는 없다. 그러나 예술은 다른 분야와 달리, 살아있는 것만 필요하다. 결국 소수자의 문제로 귀결된 예술가의 길은 엘리트주의나 특권의식이 아니라, 예술이 그것을 수행하거나 향유하는 인간에게 필연적 상황을 말한다. 그리고 그 상황은 영구적이지 않고 매번 갱신되어야 한다. 영도(零度)에서 매번 다시 시작해야 하는 예술은 저주이자 축복이다. 임춘희의 작품은 풍경, 또는 풍경이 있는 인물로, 누군가에게 '고백'(전시 부제)한다. 작년에 제주에서의 레지던시 체험까지 함께 녹아있는 자연과의 협주는 작가로 하여금 자연을 흉내 내게 했는데, 그것은 자연을 있는 그대로 모사하는 것이 아니라, 빈손으로 왔다가 빈손으로 간다는 자연의 메시지를 받아들이는 것이다. 너무 많은 것을 담으려다 아무것도 담지 못하는 무거운 그림을 벗어나 끝없이 내려놓고 비우려 한다. 제주와 남양주의 자연의 기운을 담은 임춘희의 최근작은 비움으로써 충만하다.

그러나 소유와 축적이 욕망되는 시대에 비운다는 선택이나 설정은 불안하다. 물인지 하늘인지 알 수 없는 모호한 공간에 뚝 떨어져 있는 나무가 있는 작품 [내게서 가깝지도 멀지도 않음을 보자. 잎새들은 뭔가에 소스라치듯 놀란 듯 한쪽 방향으로 쭈뼛 서 있고, 잎을 받쳐주는 나뭇가지는 인간의 가느다란 종아리가 떠오른다. 지인이 보내준 향나무 사진 한 장은 심연에 거꾸로

박힌 인간의 상황을 떠올리는 실존적 형상으로 변모했다. 그것을 더욱 확대한 듯한 작품 [나무]는 잎새들 내부에서 일어나는 사건들을 드라마틱하게 표현한다. 어떤 부분은 부풀어 오르고 어떤 부분은 흘러간다. 어떤 부분은 농축되고 어떤 부분은 휘발된다. 나무라는 특정 형태를 넘어서, 보는 이의 상태에 따라 다양한 형상을 찾아낼 수도 있는 심리적 풍경이다. 작가는 소재와 색채를 한정 지음으로써 오히려 다양함을 극대화했다. 자연의 이질적 국면이 극대화되어 있는 이 작품에는 자연의 맹렬한 생명력이 느껴지지만, 과도한 생명력은 죽음의 기호이기도 하다. 가령 한정을 모른 채 증식하는 암세포 같은 것이 그렇다.

그러나 병적인 것도 생명의 일부이다. 이상(異常)은 정상보다 생명을 더 민감하게 드러낸다. 임춘희의 작품은 구상이 추상이 될 수 있고, 추상이 또 다른 구상을 떠올릴 수 있는 형상회화의 진면목을 보여준다. 이 같은 변화무쌍한 전이는 나무, 인간, 예술 모두에 관철되는 변신에 기인한다. 그것들은 상이한 여러 요소들의 집합으로 나타나는 것이다. 로베르 뒤마는 [나무의 철학]에서, 나무는 우리들의 눈앞에서 형상적 변이를 실현한다고 말한다. 형태의 가변성에 의해서 나무는 매우 다른 영역 속에서도 적절하게 적응하는 행운을 누린다. 창밖 잎새들로부터 영감을 받은 작품 [나무그림자]는 동글동글한 형태로 채워져 좀 더 부드러운 느낌이다. 그러나 그것 역시 보이는 대상 내부로 침투한 미시적인 장면으로 다가온다. 그것은 초록 잎을 가능하게 한 투명 세포막 아래의 엽록소 알갱이처럼 보인다. 좀 더 크게는 씨앗이나 열매의 이미지로도 보인다. 식물을 지구 상 최초의 생물체로 만든 것은 초록 엽록소이다.

자크 브로스는 [식물의 역사와 신화]에서, 산소를 배출함으로써 호흡할 수 있는 공기층을 형성하여 지구에 생명체가 살 수 있도록 만든 것은 남조류라고 지적한다. 식물만이 태양광선 그 자체를 에너지원으로 활용한다. 식물은 생명의 에너지가 지상이 아닌 천상에서 오는 것임을 알려준다. 무기물을 유기물로, 무생물을 생물로, 비활성 물질을 생명체로 바꾸는 광합성 덕택에 창조의 모든 기적이 이루어질 수 있다. '탄산가스를 들이마시고 복잡한 물질로 전환하는 동시에 대기를 산소로 재충전하는 생화학적 과정'(로베르 뒤마)은 식물의 엽록소가 모든 생명체의 근원임을 증명한다. 이 작품은 비슷한 것이 바글대는 형상으로, 성장과 생식을 야기하는 세포분열이나 그 결과물인 열매 같은 풍성함을 떠올린다. 임춘희의 작품에서 지상의 기념비적인 존재인 나무가 완전히 분화된 형태를 갖춘 것은 많지 않다. 대부분 초록 덩어리로서 나타나는 미분화된 상태이다. 식물의 본질처럼 드러나는 초록 덩어리들은 무엇으로도 변신될 수 있는 잠재력을 가진다.

한편 자연 속 인물은 그다지 편안하지 않다. 그것은 풍경에 자연의 이질적 국면이 드러나 있는 것과 마찬가지다. 풍경 자체가 표현이라는 맥락에서 본다면, 풍경 속 인물은 풍경 속의 풍경, 또는 인물 속의 인물(그리고 내 안의 나)이라고 할 수 있다. 작품 [눈동자]는 어두운 화면으로 머리가 쓱 올라오는(또는 내려가는) 것 같은 모습이다. 가면처럼 눈구멍이 뚫려있지만, 곤혹스러워하는 듯한 표정이 역력하다. 나무들 사이로 산책하는 여자가 보이는 작품 [고백(계수나무)]은 동글동글한 잎 새들이 완화시켜주기는 하지만 솟구치는 핏줄기 같은 나뭇가지들이 그로테스크한 느낌이다. '상상은 나무'(바슐라르)라는 비유가 있듯이, 나뭇가지들이 뻗어 나가는 방향은 마치 화면 속 인물의 상상이 복잡한 가지를 쳐 나가는 양상이다. 반대로 나뭇가지로 상징되는 상상이 가운데 인물을 찌르는 것 같기도 하다. 외계로 확장되는 상상이든 내면으로 모여드는 상상이든, 상상은 나뭇가지가 뻗어 나가는 방식처럼 자연스럽다. 그 방식은 나뭇가지가 자라는 방식과 같은 차이와 반복이다.

로베르 뒤마에 의하면, 나무는 몇 살을 먹었을지라도 완벽한 발달 계획을 갖고 있는 초보적인 작은 식물의 구조를 반복한다. 그에 의하면 나무는 잎사귀를 달고 있는 잔가지의 체계로, 이전의 잔가지 위에 각각의 눈들을 마련하는 성장의 단위이다. 그래서 로베르 뒤마에게 나무는 반복적인 죽음의 원리를 회생의 원리로 변신시킨다고 평가된다. 쌓이는 것 없이 매번 다시 시작하곤 하는 임춘희의 막막한 작업방식과 식물의 성장은 유사한 데가 있다. 이 그림은 걷는 인물이 양옆의 나무처럼 지상의 굳건한 토대와 연결이 생략되어 있음을 보여준다. 붓만 잡고 있다고 그림이 저절로 그려지는 것이 아니듯, 자연에 있다고 해서 자연에 속해 지지는 않는다. 불안이나 광기는 작업 도중이 아니라, (주객관적인 이유로) 작업을 할 수 없을 때 발생한다. 작품 [세상의 눈]은 얼굴을 화면 앞으로 바짝 당겼다. 바가지탈처럼 생긴 딱딱한 머리에서 커다란 눈동자만이 얼굴의 특성을 남겨둔다.

수풀과 수풀을 반영하는 물에 잠긴 채, 그러나 바깥이 궁금하여 눈을 크게 뜨고 있는 인물은 자신이 속한 환경과 같은 위장 색을 한 채 그 속에 숨어있다. 자연에서 위장색은 자신을 보호하기 위해서 죽음을 흉내 내

는 것이다. 즉 배경과 같아지는 것이다. 살아있음이란 주변과 일정 정도의 경계를 가지는 것이라 할 때, 숨은 그림처럼 찾아내야 하는 인물은 죽음에 가까이 있다. 또는 죽음을 생각하게 할 만큼 약하고 위태롭다. 작품 [위로]는 이 전시의 거의 유일한 붉은빛을 띠며 경고음처럼 다가온다. 작은 머리를 안고 있는 큰 손만큼이나 큰 눈망울에는 슬픔이 가득하다. 그것은 위험으로 가득한 세상에서 어떻게 보호받고 위로받을 수 있는가를 절망적으로 묻는다. 길가에 떨어져 뭉개진 제주 동백꽃들로부터 영감을 받은 이 작품은 지난해 겪은 죽음의 경험이 반영됐다. 공격적인 사적 이익 추구에 공동체의 공적 견제가 이루어지지 않는 위험사회에서 죽음은 편재한다. 초록빛 우주는 이 죽음을 극복하려는 기운을 대변한다.

인류의 상상력에서 식물은 재생과 부활을 상징해왔기 때문이다. 조르쥬 나타프는 [상징, 기호, 표지]에서 다시 태어나기 위해 주기적으로 옷을 벗는 나무는 옛사람들에게는 땅과 물과 태양이 끊임없이 다시 태어나게 하는 살아있는 우주가 베푸는 무궁한 생명을 상징했다고 말한다. 그에 의하면 나무는 땅에서 하늘에 이르는 사다리이며 부활의 이미지로서의 십자가이고, 구세주를 그 열매로 하는 세계축의 이미지다. 땅 위로 드러나 보이는 나무의 부분은 땅과 하늘의 상징적인 연결 부호로 생각되었다. 변화와 재생이라는 종교적이기까지 한 관념은 삶과 예술 모두에 관철되어야 하는 식물적 원리로 다가온다. 작품 [숨어있는 사람]은 두 나무가 마주 서 있고 그중 한 나무에 인물이 앉아있다. 나무와 인간 두 존재는 마주 보고 있다. '나무에 비치는 것은 언제나 인간'(로베르 뒤마)이다. 그리고 신-인간이다.

그러나 임춘희에게 나무와 인간의 비유는 보다 내적이다. 그녀에게 작품은 나무줄기처럼 자신을 통과해야만 가능한 것이다. 작가에게 뿌리와 열매보다 중요한 것은 줄기라는 매개이다.

이 작품에서도 위장, 또는 동화는 여전하다. 나무 뒤, 또는 나무그림자에 숨은 인물의 비율은 만화적이다. 그래서인지 두 나무 사이에 걸쳐있는 희끄무레한 형상--그것은 두 나무 사이를 채우는 바다 위에 떠있는 구름이다--은 말풍선처럼 보인다. 매번 영도에서 시작하고자 하는 임춘희의 작업 스타일이나 태도를 생각한다면, 말풍선을 채울 말은 말없음표가 아닐까. 작년에 이어 이번 전시에서 작가는 그림으로 고백하려 하지만 딱히 고백할 게 없다. 작가는 작품 외에 할 말이 없다. 무엇을 표현했는가 하고 물으면 그저 작품을 가리킬 수밖에 없다. 그것을 왜 그렸냐고 물으면, 자신도 그것이 왜 그리고 싶었는지 알고 싶어서 그렸다고 대답할 것이다. 그것은 작가가 아무 생각이 없다는 의미가 아니라, 과정을 통해서만 확실해지는 것이 예술이기 때문이다. 시작은 모호하지만, 끝은 확실해질 수 있고, 시작은 분명하지만 끝은 모호해질 수 있는 것이 예술이다. 예술은 서로 다른 극점을 오고 간다. 그래서 예술에서는 그토록 다름과 차이가 강조되곤 한다. 늘 그대로이면서 흔들리는 존재인 나무는 임춘희의 작품에서도 예술의 축도로 나타난다.

2015 고백_임춘희 갤러리 담 전시장면

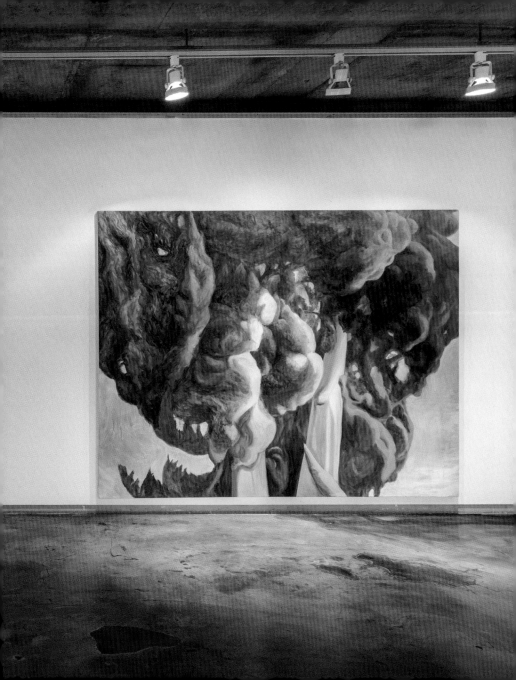

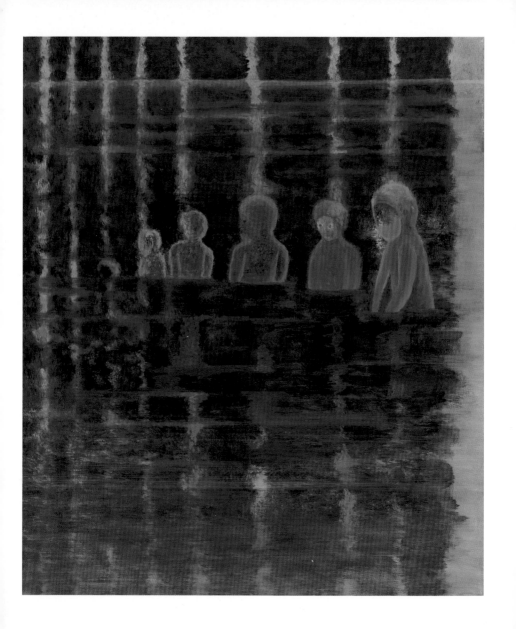

물의 풍경 Water Landscape 53×45cm oil on canvas 2014-2015

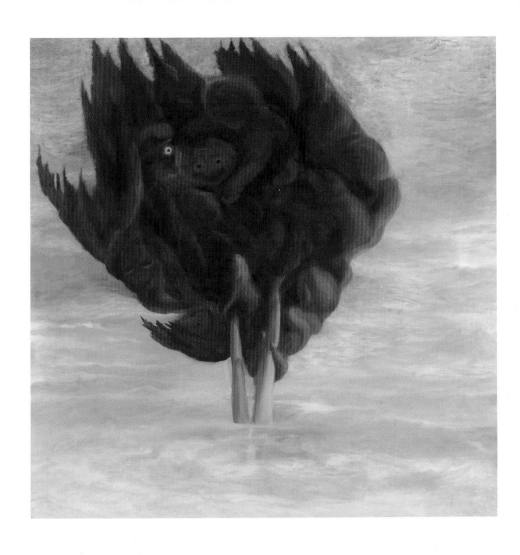

내게서 가깝지도 멀지도 않은 Neither Near nor Far from Me 80.5×80.5cm oil on canvas 2015 서울시립미술관 소장

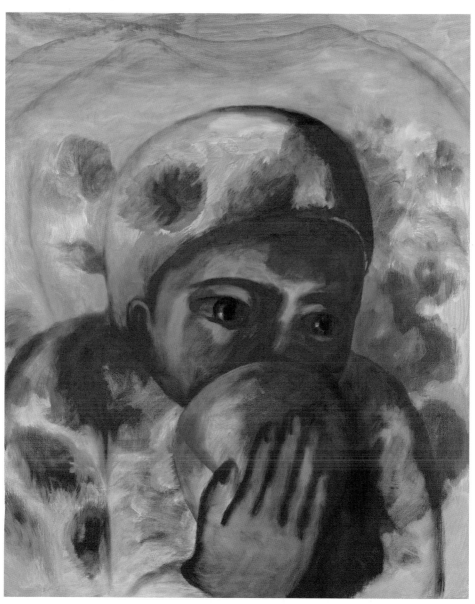

위로(분홍빛) Consolation(Pink) 72.7×60.6cm oil on canvas 2014

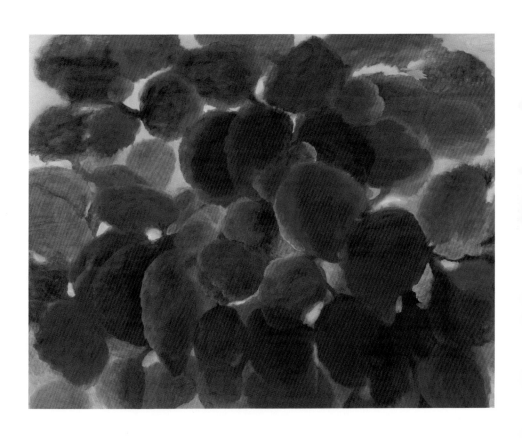

나무그림자 Tree Shadow 91×116.8cm oil on canvas 2014 개인소장

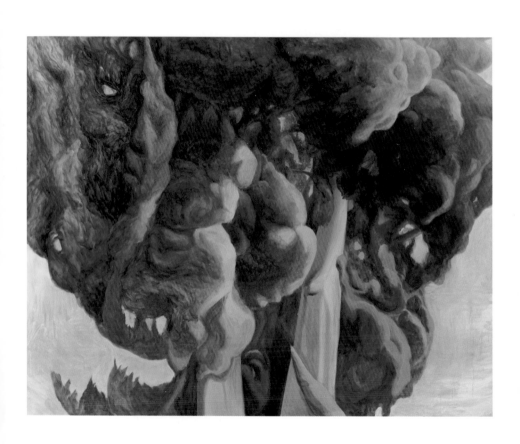

나무 Tree 181.2×227.3cm oil on canvas 2015 서울시립미술관 소장

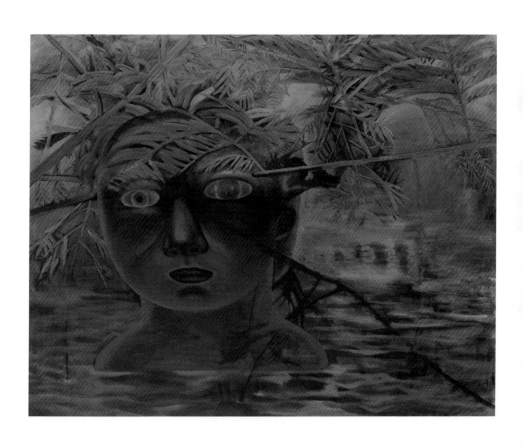

세상의 눈 Eyes of the World 130.3×162.2cm oil on canvas 2015

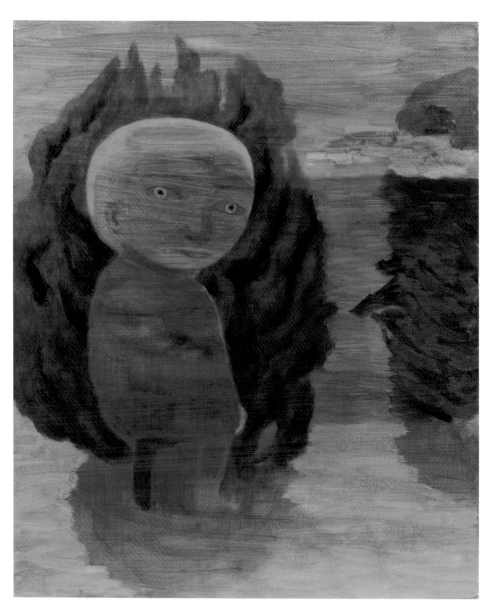

숨어있는 사람 Hiding Person 72.7×60.6cm oil on canvas 2015

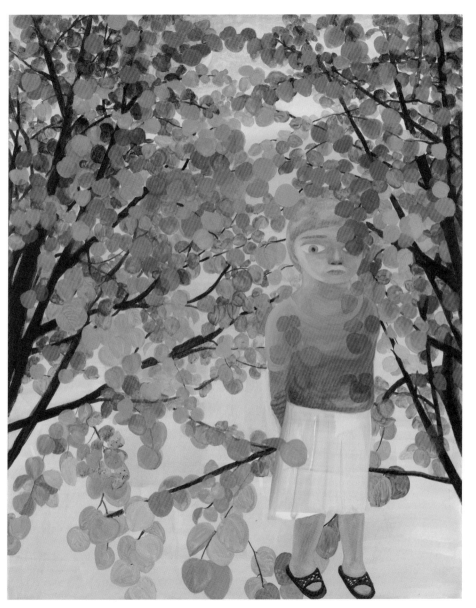

고백(계수나무) Confession(Cercidiphyllum Japonicum) 162×130cm gouache, acrylic on canvas 2015

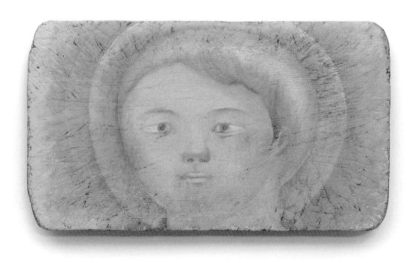

그림 잘 파는 여자 A Woman who Sells Well Paintings 26.2×46.5cm oil on wood 2014-2015

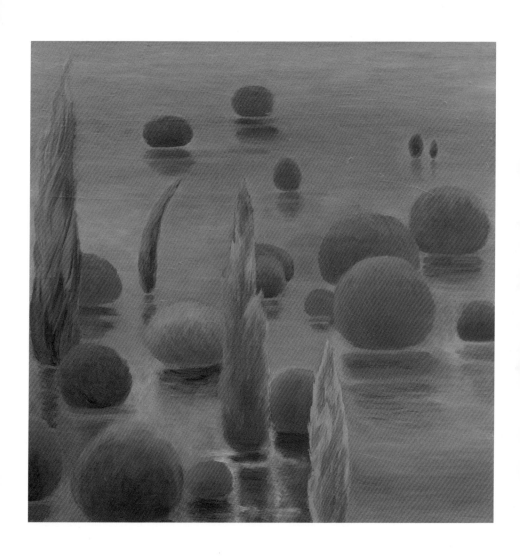

움직이는 풍경 Moving Landscape 50×50cm oil on canvas 2009-2015 개인소장

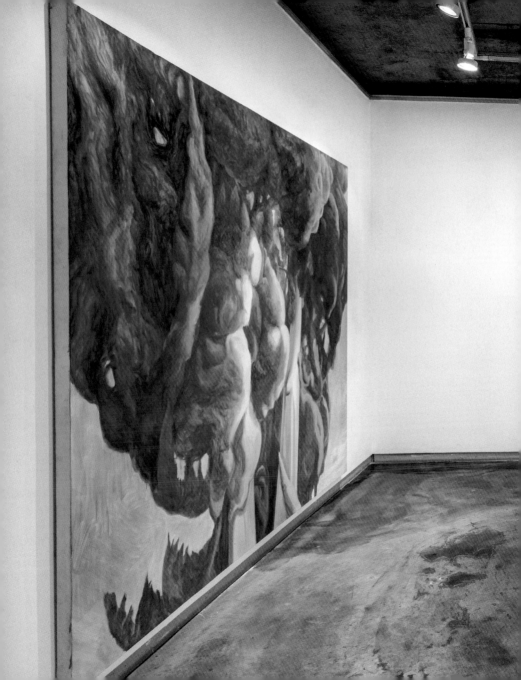

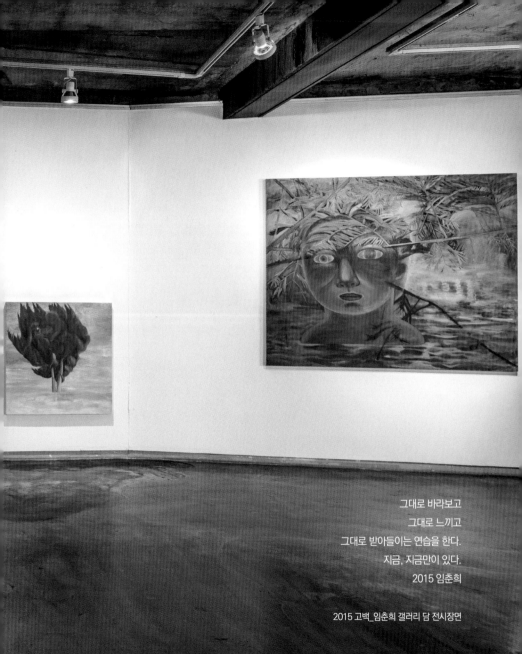

그대로 바라보고
그대로 느끼고
그대로 받아들이는 연습을 한다.
지금, 지금만이 있다.
2015 임춘희

2015 고백_임춘희 갤러리 담 전시장면

얼굴 Face 20×16cm oil on wood 2014 개인소장

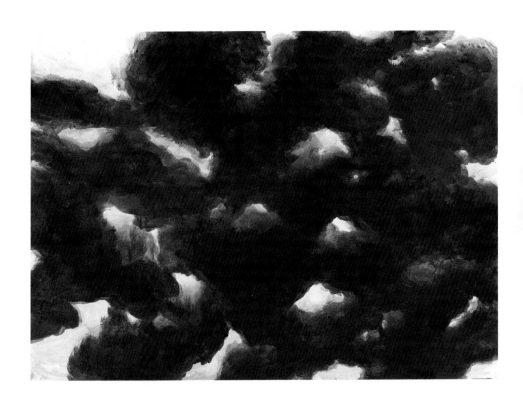

나무그림자 Tree Shadow 38×52cm gouache on paper 2014 서울시청 문화본부 박물관과 소장

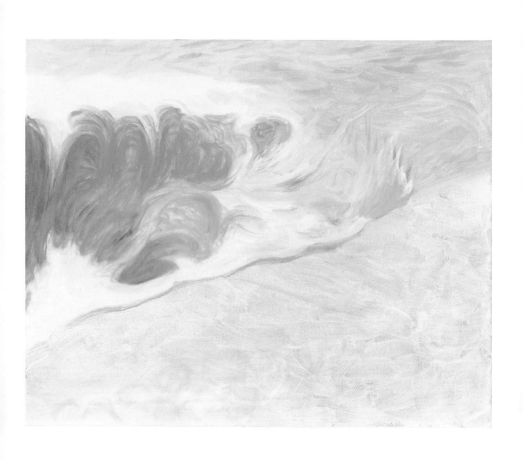

파도 Wave 22×27cm oil on canvas 2014 개인소장

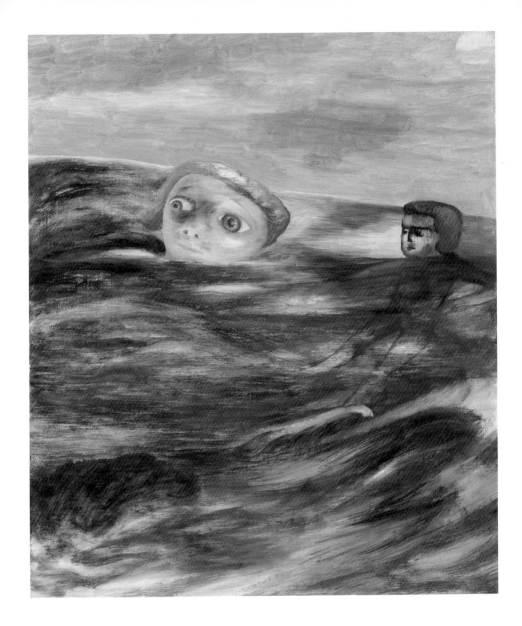

아무일도 아닌 것을 That Nothing Is 53×45.5cm oil on canvas 2014

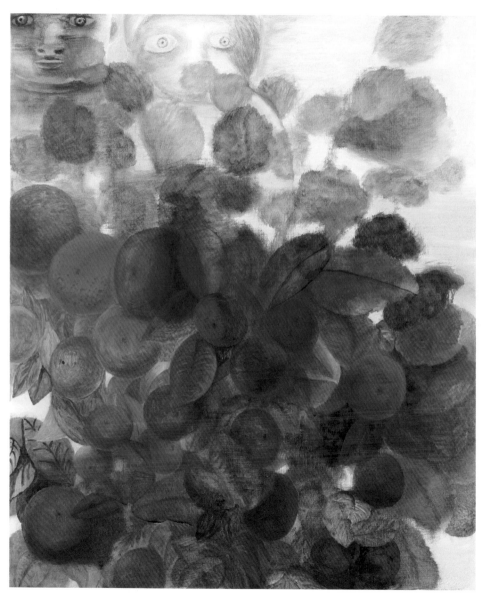

산책(하귤나무)-마주오다 Walk(Tangerine Tree)-Come Face To Face 72.7×60.6cm oil on canvas 2014 갤러리 담 소장

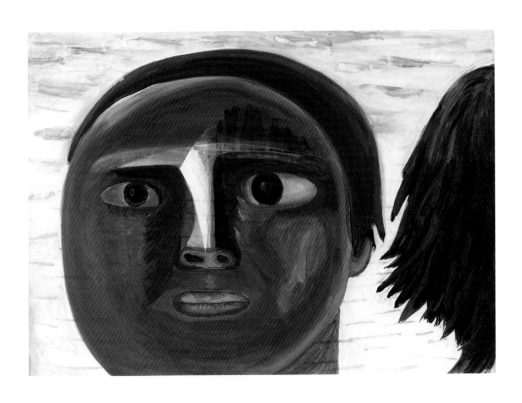

고백 Confession 38×52cm gouache on paper 2014 개인소장

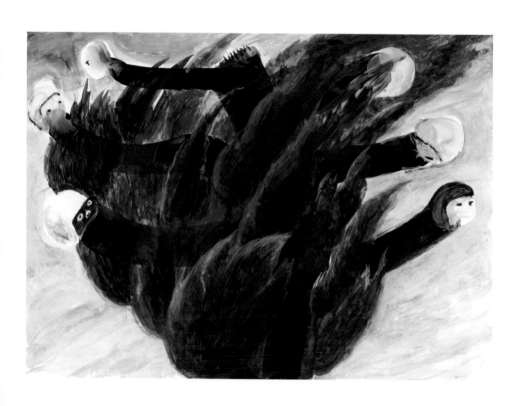

향나무 Juniper 38×52cm gouache on paper 2014 소마미술관 소장

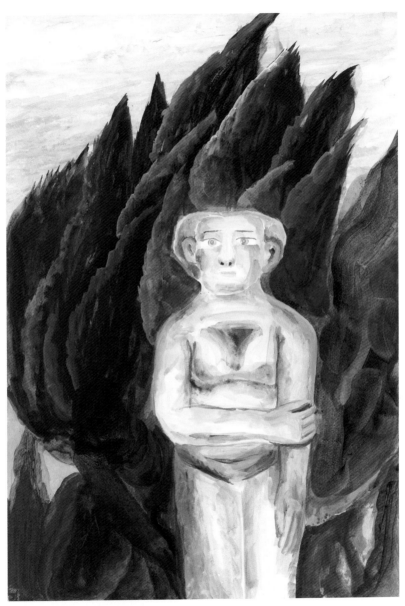

멍든 마음 Bruised Heart 77×53cm gouache on paper 2014

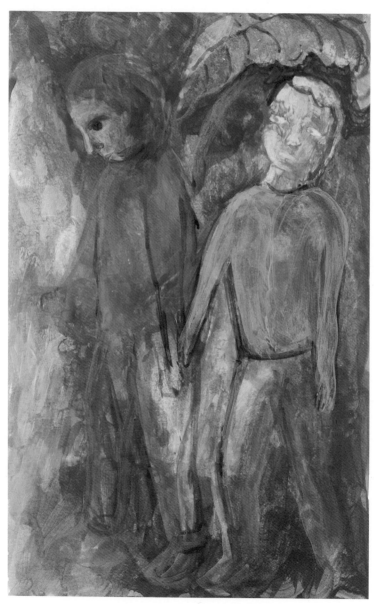

밤 산책-새섬 Night Walk-Saeseom 19×12cm gouache on paper 2014

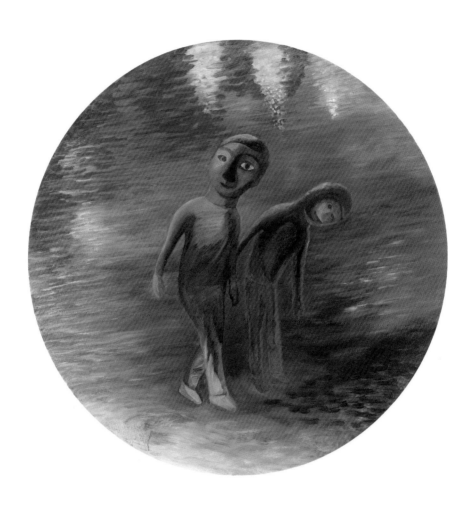

밤산책-천지연 Night Walk-Cheonjiyeon 50×50cm oil on canvas 2014 개인소장

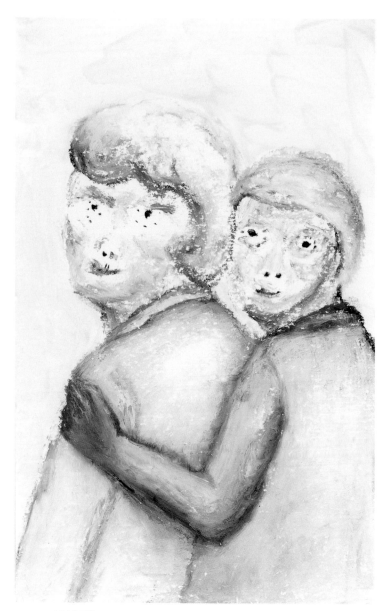

부부 초상화 Couple Portrait 19.1×12.1cm gouache & oil-pastel on paper 2014

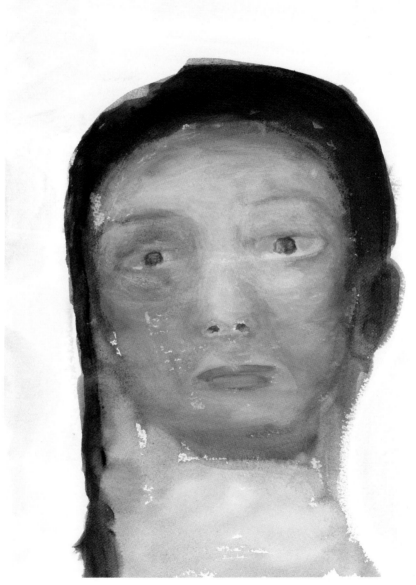

사랑받고 싶은 Want to be Loved 36×26cm gouache on paper 2014

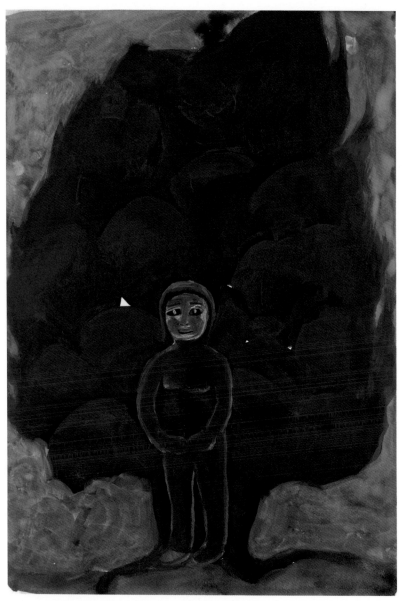

고백(향나무앞) Confession (In front of Juniper) 34.6×23.8cm gouache on paper 2014

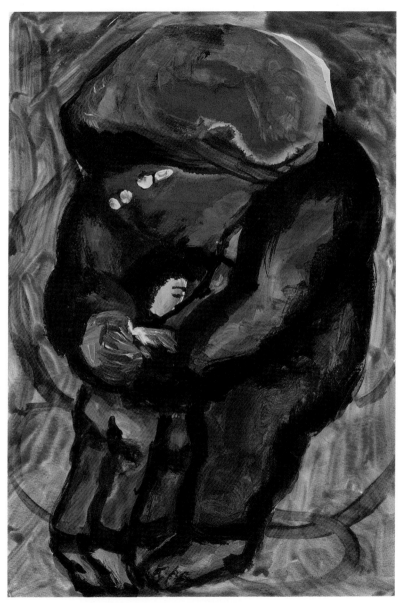

위로 Consolation 16×11cm gouache on paper 2014 개인소장

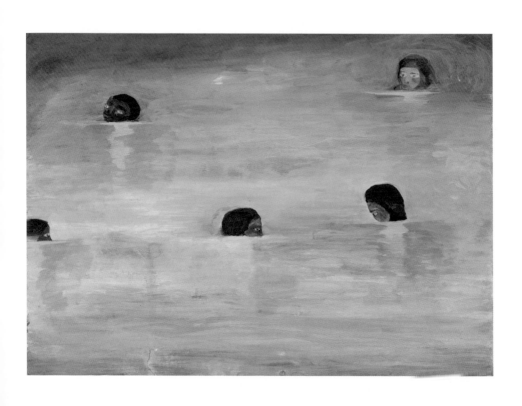

관계(우연한 장소) Relationship (An Accidental Place)
26×36cm gouache on paper 2014

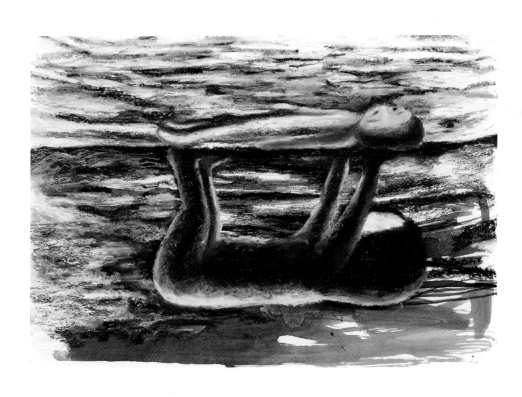

거기서 거긴데 너무 달라 Potato, Potahto but so Different
23.7×34.6cm Indian ink, oilpastel 2015 소마미술관소장

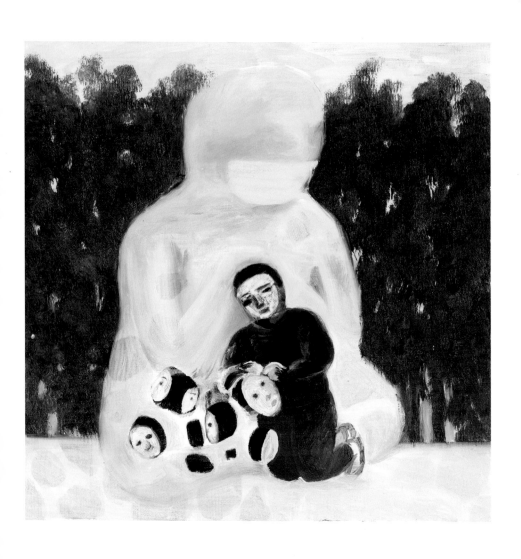

얼굴 만드는 사람 Face Maker 31.8×31.8cm oil on canvas 2014

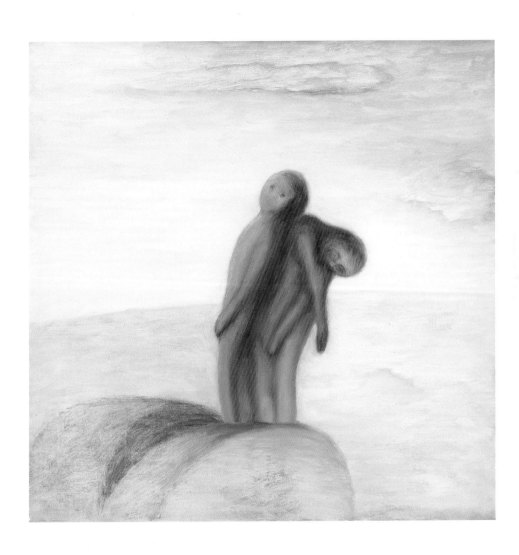

아주 오랫동안 For a Very Long Time 31.8×31.8cm oil on canvas 2013

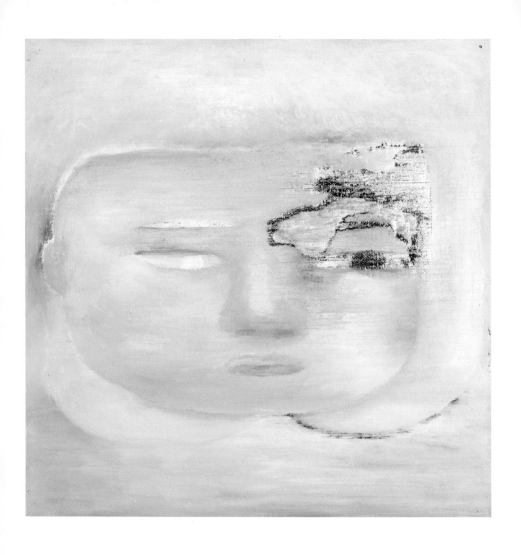

상처 Wound 31.8×31.8cm oil on canvas 2013

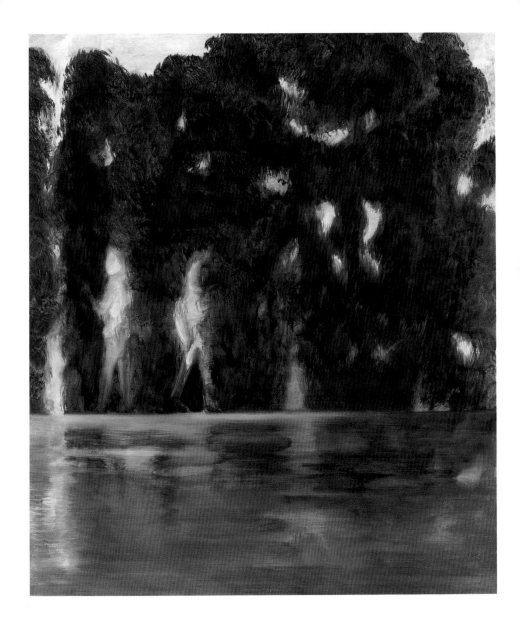

산책 Walk 53×45cm oil on canvas 2014 개인소장

도시에서건 시골에서건 나만의 황량함이 존재한다.
길을 잃고 엉클어진 마음으로 혼돈 속으로 빠져든다.
무엇이 옳은 건지도 모를 만큼의 알 수 없는 혼란스러운 감정들이 내 마음속에 차오를 때,
마치 캄캄한 동굴 속에서 희미한 불빛을 잃지 않으려는 것처럼 안간힘을 쓴다.
지금이 어떤 의미인지 굳이 알고 싶지는 않다.
그냥 어둠 속 희미한 그 빛만을 따라 걸을 뿐.

내가 하는 것, 아무것도 아닐 수 있다.
끊임없이 갈구하지만, 그 어떤 것이라 확신할 수는 없는 것이다.
규정지을 수 없는 감정의 형태로 인하여 흔들리고 고독하다.
확신할 수 없는 내 안의 감정들이 지금의 그림일 것이다.
의미를 찾기엔 인생이 어렵다.
그림을 그린다는 것,
불투명한 순간을 옮기는 일일 뿐, 지금은.
내 안에 던져진 감정을 옮겨 놓는 일,
그림 속에서 헤매는 일이 지금 내가 하고 있는 일이다.
사소하고 의미 없을, 그러나 분명 존재하는 감정의 고백.

2014 임춘희

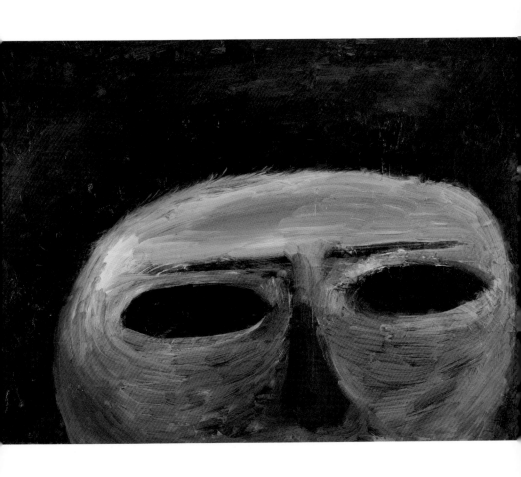

눈동자 Pupil 21×29.7cm oil on paper 2013 개인소장

뿌연 장막 뒤에 숨겨진 또 다른 풍경들

이관훈
큐레이터, Project Space 사루비아다방

불혹의 나이에 접어든 임춘희, 인생의 전환점에 들어선 그답게 젊은 시절 바쁘게 살아왔던 세상을 여유와 녹녹함으로 다시 들어선다. 나 역시 불혹의 끝자락에 서있지만 요즘 왠지 젊었었던 작가들이 여기저기서 줄지어 전시를 한다. 모두들 초조함과 긴장감을 늦추지 않고 새로운 작업으로 겁 없이 뛰어드는 열정적인 모습에 한 때의 상업적인 미술판을 견주는 반가움의 쾌락을 던져준다.

젊음과 중진의 경계에 선 임춘희는 이 연장선상에서 흐름을 같이한다. 이번에 선보이는 작품은 몇 점 안되지만 인생을 견디는 방식과 같은 심정으로 '그리기(채우기)-지우기(비우기)'를 반복하여 그려냈다. 지금까지 견뎌온 세상을 볼 줄 아는 힘과 서서히 그리고 녹녹히 알아가는 힘을, 짧지만 긴 만남의 여정을 통해 새삼 느꼈다. 그림보다는 그가 살아온, 살고 있는 현재의 삶과 모습에서 많은 것들을 들여다본다. 남양주시 수동면 화현마을 작업실에서 그 주변 마당과 근경과 원경의 모습까지, 찰나지만 일상적인 삶의 소소한 얘기들을 들으면서 내 짧은 직관을 통해 그의 태도와 잔영을 감지하려고 애쓴다. 동시에 화면에 표출된 그의 감성에 순간의 흐름을 느껴본다. 과연 그가 그려낸 축적만큼 글로써 다가갈 수 있을까?

최근 그의 작업이 환경적 혹은 심리적 요인에 의해 변화가 되었다는 것과 큰 변화 없이 조형적 언어가 일관성을 추구한다고 했던 것에 대한 비평에서 작가는 의문을 갖는다. 필자가 보기에는 10회의 개인전시를 이어오면서 잔잔한 파동을 일으켰다고 생각한다. 사람은 누구나 자신의 내면과 외연에서 오는 미술매체나 사회·환경적 요소에 의해 영향을 받고 내뱉는 속성이 있는 법. 지금껏 임춘희는 그렇게 작업하며 살아왔다. 다만 지난해 아버지의 죽음과 작업실 환경의 변화 등의 개인적 사건으로 인해 전보다 좀 더 큰 파동을 맞고 있는 상황에서 그림의 전환기를 맞는다.

현재의 큰 그림들에는 사람이 없다. 그려졌다가 사라졌다. 풍경을 감싸 안는 거대한 두 손만 있을 뿐. 전의 그림에서는 사람이 중요한 매개체로서 전이되고, 변형되고, 뚫어지고, 해체되는 방식으로 심리적 상황의 자화상을 그려내거나, 대상을 희화화하거나 다양한 인물을 은유적으로 그려내는 등 화면에서 인물의 위치 이동과 크기의 변화를 모색하며 변화무쌍할 정도로 인물들을 표현해왔다. 그러던 작업에서 이번 전시 제목인 〈창백한 숲〉에서는 사람이 들어왔다 지워졌다. 심리적 변화가 생긴 것이다.

산과 들을 바라보면서 시점을 '밀고-당기고'를 반복하면서 심리적 도상을 그려냈다. 대상의 발견에 따라 손끝에서 꿈틀거리거나 때로는 덩어리로 뭉쳐져 대상을

흐트러뜨리거나 동물 혹은 다른 물성의 모호한 형태로 둔갑시킨다. 이러한 과정에서 사람이 잠시 등장했다 숨겨졌다. 그토록 중요한 매개체로 쓰여진 인물도상이 사라지고 자연스러운 풍경으로 온 까닭은 그가 그리워한 멘토로서의 독일 낭만주의 화가 카스퍼 다비드 프리드리히 Caspar David Friedrich(1774~1840)에서 기인한다라고 한다면 억지일까? 고요한 그림의 세계를 그리워했고 지난 상처의 아픔에 대한 위안을 그림에서 찾으려 애를 쓰지 않았을까? 그러한 삶을 겪어가며 '창백한 숲'을 그려나갔다. 천천히, 조급해하지 않고 순간의 영원을 찾거나 그리려고 감각을 최대한 끌어올린다.

> 불쑥불쑥 튀어나오는 정체들
> 노오란 화면에 산들이 있다
> 그 위로 떠오르는 형상들
> 그들은 누구인가?
> - 2009.11.21. 작가노트

그림과 풍경 속으로 오가며 불쑥 튀어나오는 순간의 형상을 그려내기 위해 그는 무의식적 상황에서 생각을 붓끝에다 둔다. 그 찰나적 순간은 감정이 극도로 예민해진 동물적 육감과 같은 감각의 촉수와 다름 아니며, 그에게 숲은 손으로 만지기 두렵고 차가워서 거리감이 느껴지는 창백한 대상이 되어 버렸다. 이런 과정에서 최근에 더욱 뚜렷해진 특이한 현상은 그림을 그린 후 그려진 화면과 멀어졌을 때 눈이 뿌옇게 된다는 사실이다. 의학적으로 증명이 안 되는 눈의 뿌연 현상은 의식과 무의식의 피드백 관계, 즉 2001년 독일 유학생활을 마치고 국내로 돌아온 후 사회적 콤플렉스와 사람들과의 억압된 관계에서 외면되는 고독과 외로움 등의 정신적 현상이 미치는 영향이 아닐까?

이런 현상이 시작된 것은 작년 〈풍경 속으로〉 전시에서부터다. 이때부터 임춘희가 그리고자 하는 대상이 불명확해지고 어떤 경계의 지점이 모호한 상황으로 전개된다. 사람들과의 관계에서 생기는 여러 감정들을 내러티브로 승화시키는 현상도 자연적 풍경에 동화되어 〈풍경인물〉(2008-2009), 〈고정된 풍경 속 헤엄치다〉(2008-2009), 〈낯선 분위기에 감정의 동요를 느끼다〉(2008) 등의 작품들을 낳았다. 이렇게 동요된 감정과 완전히 동화된 작품과는 달리 심리적 갈등을 보여주는 작품은 〈복서〉(2008-2009)이다. 조금 짙은 회색의 복잡한 선 구조와 자연을 상징한 푸른색 바탕의 땅과 바다와 하늘과 같은 형태로 위아래의 이중적 대립을 시켜놓고 자신이 그 경계에 서서 자연에 뛰어드는 장면이다. 바로 이 〈복서〉가 그 당시에 복잡한 현실을 뒤로하고 자연을 하나의 이상계로 덤벼드는 도전적인 작품인 것이다.

그동안 임춘희의 작업에는 한결같이 작품과 연관 지은 제목들이 붙여졌다. 인간과 인간 주변의 사물들과 자연의 형식들, 그리고 사회적 관계 속에서 일어나는 내러티브적 요소들까지 여기서 파생된 의미들을 제목으로 사용해왔다. 하지만 이번 전시에서는 〈창백한 숲〉, 〈하늘〉, 〈정원〉, 〈풍경〉, 〈산책〉 등 자연을 대상으로 한 제목들로서 마치 정원을 산책하듯 그린 것들이다.

그림들은 상당히 정서적으로 안정되어 보인다. 붓질이 가해질수록 힘에 겨웠던 것들은 자연히 지워지고 찰나적 영혼을 간직하고픈 마음처럼 심연의 샘물이 잔잔히 솟구치고 있다. 그간에 힘겨웠던 미술과 삶과 사회와 세계와의 갈등구조 속에서 빠져나와 자연의 내러티브로 걷어 올리는 효과를 보이고 있다. 분명한 것은 그 아픔의 세월들은 지워질 수 없다. 임춘희의 조형적 언어로 어떻게 저것을 이것과 조우하느냐이다. 전에 그렸던 그림의 흔적들은 이미 몸속에 녹여져 지워질 수 없는 기억들로 잠재하고 있다. 그래서 〈창백한 숲〉에서 풍경을 가리는 것이 아니라 껴안고 포용한다고 했듯이 그 그림들은 세월을 견디고 있다.

임춘희는 '문제가 생기는 것'을 좋아한다고 했다. 항상 모든 사물을 대할 때 호기심과 설렘으로 다가간다. 이제 그는 무거움과 가벼움의 무게 중심을 그림이 아닌 삶의 무게로 가져간다. 지금은 마음이 뿌옇고 희석되었지만 이 또한 자연스러운 현상이듯 중후한 모호성을 갖는다. 그 모호성에 가려진 무게는 상당하다. 그가 겪었던 온갖 상념들은 아래의 짧은 노트에 묻혀있다.

산이 있다
내게서 가깝지도 멀지도 않은 산.
- 2010. 2. 9. 작가노트

어쩌면 가벼운 이 글은 그가 앞으로 해결해야 할 중요한 현재의 화두이다.

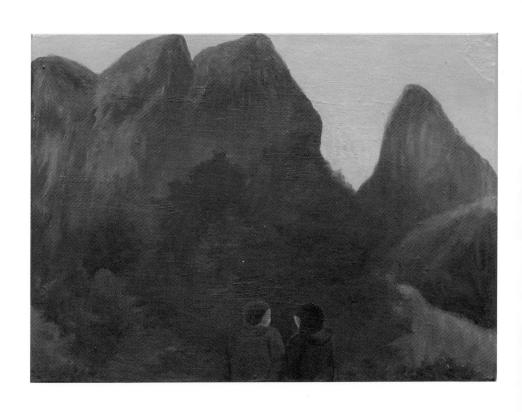

산책 Walk 23.5×31.7cm oil on paper 2010 60화랑 소장

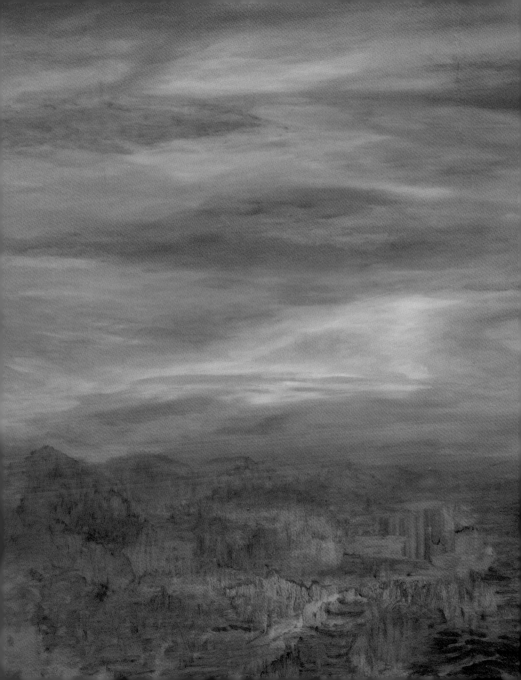

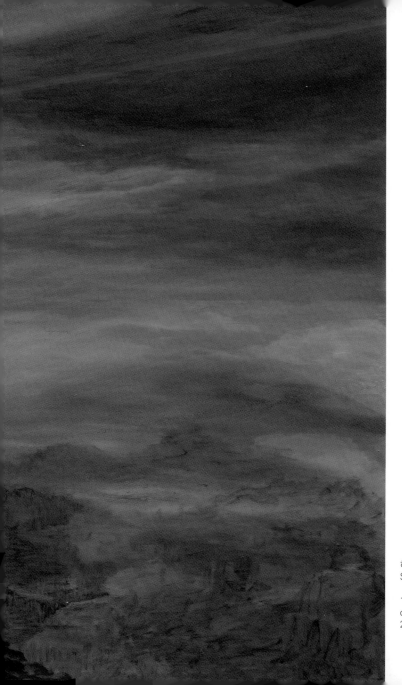

하늘
Sky

148×213cm
oil on korean paper canvas
2008-2010

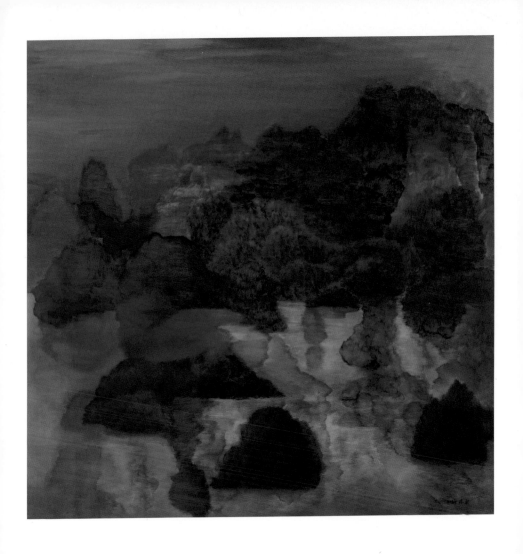

내게서 가깝지도 멀지도 않은 Neither Near nor Far from Me 90×90cm oil on canvas 2010

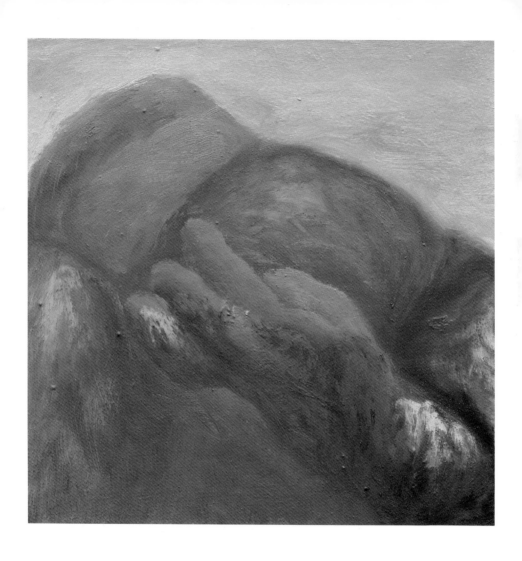

가슴 저미는 아픔 Heartbreaking Pain 22×21.3cm oil on canvas 2009-2010 개인소장

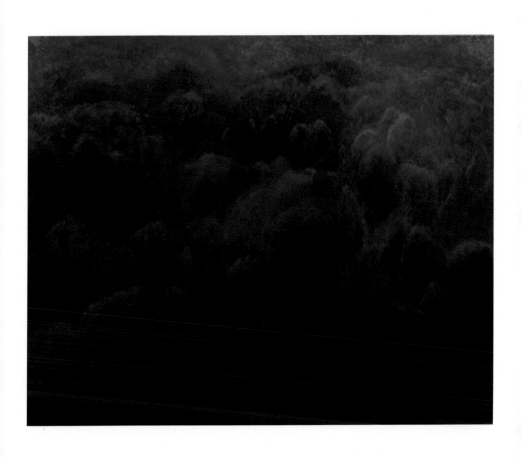

창백한 숲 Pale Forest 130×160cm oil on canvas 2010

정원 Garden 130×160cm oil on canvas 2009–2010

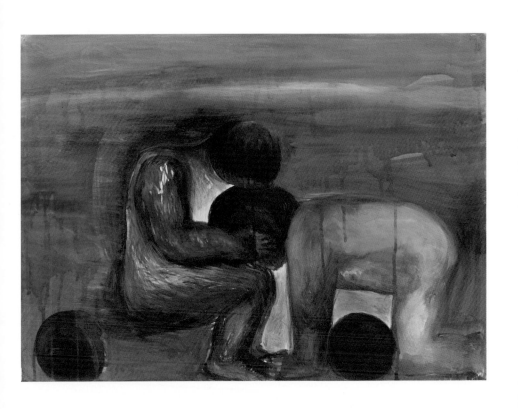

위로 Consolation 38.7×53cm gouache, watercolor on paper 2009

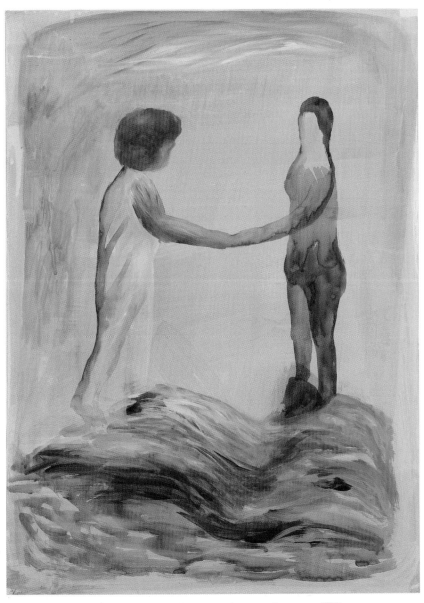

이해 Understanding 53×38.7cm gouache, watercolor on paper 2009

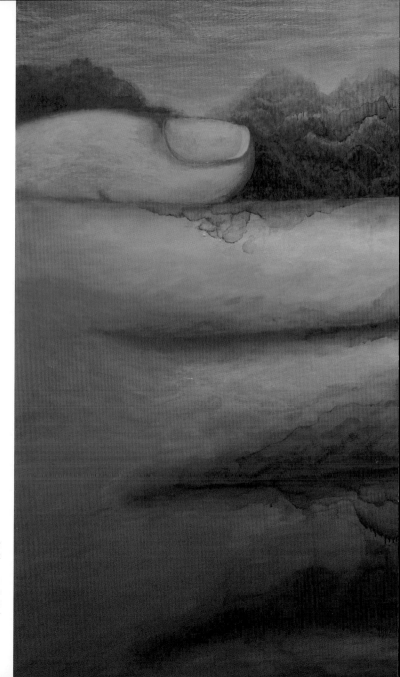

창백한 숲
Pale Forest

148×213cm
oil on korean paper canvas
2010
서귀포 기당미술관 소장

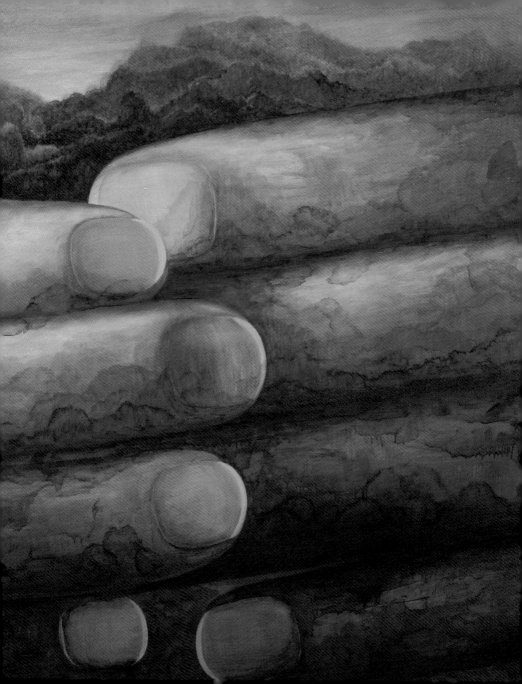

임춘희-흐린 풍경속으로 걸어가다

박영택
경기대학교교수, 미술평론

안경을 쓴 나는 누군가의 얼굴에서 우선적으로 그 안경을 눈여겨보는 편이다. 이 세상에 그토록 많은 안경들이 우산처럼 떠있는 장면을 상상해본다. 저마다 자신의 감각과 취향, 혹은 자기를 드러내는 안경 하나씩을 걸치고 그 너머로 세상을 '빤히' 들여다볼 것이다. 임춘희를 생각하면 매우 작은 안경과 역시 작고 장난스런 얼굴과 그림이 동시에 불거진다. 그녀는 안경 너머로 세상을 보며 혼잣말로 중얼대거나 온갖 상상력을 연기처럼 피워낸다. 가득한 연기로 눈이 매워 올 때면 손들이 바빠지기 시작한다. 상상력과 감정의 동요로 지친 눈이 뿌옇게 흐려지고 화면도 그렇게 희뿌연히 문질러지면 황망했던 마음과 그 마음의 부산함을 질료화시키고자 애썼던 손들도 잠시 결정을 미루고 이상한 분위기 아래 문득 서 있을 것이다. 감정 또한 고드름처럼 매달려있을 것이다.

자신이 살아 숨쉬는 이 세상, 자기 눈으로 본 모든 것들에 무한한 호기심과 애정을 갖고 이를 그림으로 그려내던 임춘희의 근작은 그 감정과 상상력이 보다 융숭해졌고 부드러워졌다. 합판과 장지, 캔버스 표면에 칠해진 물감/색들은 불분명한 사물의 외곽을 거느리면서 희미하고 뿌옇다. 날카로운 윤곽이란 죄다 지워지고 흐물거리고 있어 마치 아지랑이가 피어올라오는 장면을 연상시킨다. 자연계에 경계는 없다. 선이란 존재하지 않는다. 풀들은 경계를 삼키고 특정한 형상을

짓지 않는다. 그것들은 다만 변화해갈 뿐이다. 고정된 색채 역시 가능하지 않다. 그것은 알 것 같다가도 도통 모를 뿐이다. 물감을 머금은 붓질이 화면위에 감각적으로 문질러진다. 둥근 유선형의 형상들이 조금씩 발아하고 햇살에 녹아내리는 녹색이 아늑하다. 초록으로 가득 흐린 풍경 속에 알 수 없는, 예측하기 어려운 상황들이 출몰한다. 그림 속에는 풀들이 무럭무럭 자라고 산들은 웅크린 순한 짐승들 마냥 걸어다니고 융기하며 그 사이로 사람들이 서있거나 엎드려있는가 하면 순간 파도가 되고 바다가 되다 깍지 낀 손가락 마디를 커다랗게 보여준다. 부풀어 오르는 빵 같은, 끝없이 밀려드는 파도 같은 산들은 이미지의 보고이자 상상력의 원천으로 수북하고 넘친다. 커다랗고 길게 누운 인물은 여전히 그녀 그림의 독특한 표식으로 등장한다. 크고 두툼한 팔들이 산을 껴안고 헤엄친다. 두 사람이 물속에 잠겨있다. 혹은 등을 보이는 여자가 화면 바깥을 응시한다. 산과 나무와 달, 태양을 바라본다. 자기가 대면하고 있는 환경으로서의 자연이자 세계이며 작가 자신이자 그와 동행하고 있는 이다. 작가는 자기 앞의 사연을 보고 그 자연에 깃든 이런저런 형상들을 즐겁게 상상하고(자연에서 닮은꼴을 찾는 인간의 눈은 이미지의 근원을 알려준다) 조용히 그 형상에 이름을 지어주고, 내면으로 불러들여 삭힌 후에 건져올려 그림으로 그려낸다. 자연은 자기감정과 닮아있다! 자연은 고정되어 있는 것 같지만 그것을 응시하다보면 얼마나

다채롭게 변화되어 가는지 그저 놀라울 뿐이다. 자연을 그린다는 것은 그만큼 어려운 일이다.

임춘희는 늘 그 자연/산을 바라보았을 것이다. 산은 모든 것을 죄다 품고 있어 넉넉하고 인자하며 시간과 계절에 따라 다른 형상과 색채를 선사한다. 그래서 동양인들은 산을 어질다(仁)고 인식했다. 덕은 인자하고 차별이 없다. 자연의 속성이 그런 것이다. 그림 그리는 이들은 그토록 놀라운 능력(?)을 보여주는 자연 앞에서 아득하고 망연할 것이다. 임춘희의 눈이 뿌예지고 손들이 결정을 못 내리며 주춤하는 이유도 자연이 너무 세기 때문이다. 여기서 자연과 작가의 긴장은 탱탱해진다. 자연으로 마냥 끌려가면 작가는 필패다. 그래서일까 작가는 권투장갑을 끼고 보이지 않는 누군가의 응원을 받으며 뚜벅뚜벅 길을 가는 자신의 모습(복서)을 그려놓았다. 링에 오르는 권투선수의 비장한 마음을 지니고 자연 안에 꿈틀거리는 것을 실눈으로 담아 그려나가고자 한다. 꿈꾸는 주먹!

그녀가 마석으로 거처를 옮긴 후 만나게 된 이 그림들은 '환경의 변화가 한 화가에게 미치는 영향'이란 논문주제를 떠올릴 만큼 변했다. 온통 기이한 침묵과 변화무쌍한 자연에 둘러싸여 앞산을 올려보거나 나무와 풀과 새소리 안에서 은거하는 삶은 자연스레 그림에 영향을 끼쳤을 것이다. 얼마 전 신하순의 작업실을

가는 길에 임춘희의 작업실 근방을 지나가게 되었는데 그 주변 자연풍광이 무척이나 아름답고 깊고 오묘했던 기억이 새롭다. 산이 있는 풍경이 일상의 공간이 되다보니 자연스레 화면에 자연이 물처럼 스몄다. 몇 겹으로 쌓인 산들은 그 안에 "요지경 속 세상처럼 갖가지 것들로 채워져 꿈틀대고"(작가노트) 있고 해서 그 재미나게 변해가는 형상을 작가는 부지런히 따라간다. 그녀는 풍경 속으로 들어가 보기로 작정한다. 풍경은 의인화되어 작가에게 말을 건네고 현재의 자기감정이 되고 보고 싶은 것들을 죄다 보여주고 그런가하면 이내 모든 것을 지우기를 반복한다. 하늘과 산, 나무와 작가(감정)는 그렇게 하루를 보낸다. 그래서일까 이전 작업에 비해 자연이 당연히 압도적으로 많이 들어섰고 그만큼 서사적이며 자연과 자신이 하나로 등장한다. 자연과 함께 나눈 대화가 그림이 되고 있는 것이다. 그림에 하나씩 붙은 제목이 재미있다. 그림은 조금 무겁고 서늘하고 진지해 보이지만 제목들은 그녀의 말투를 닮아 익살스럽기까지 하다. 이 기우뚱한 불균형, 금이 간 조화가 그림 그리는 일이고 사는 일이며 다름 아닌 예술가의 일상임을 들려준다. 그런 여유와 유머가 임춘희의 안경 안에서 빛난다. 그 빛들이 불러 모은 것이 그녀의 그림이다.

첩첩이 쌓여진 산들이 눈에 들어오기 시작했다.

인간이나 짐승이 웅크린 듯, 형상들이 숨을 쉬며 꿈틀거린다.

아주 조금씩 움직이는 산의 조각들은 수많은 덩어리들이 엉켜 있는 듯하다.

그 풍경은 사실 말로 다 표현될 수 없는 추상적인 마음속 감정들과 닮았다.

덩어리들은 와해되기 시작하며 잔잔한 물결로 변하더니,

일렁이는 파도로 움직여가며 거대한 파도의 산으로 변해간다.

처음엔 그저 산, 산, 산이었는데……

그 안은 요지경 속 세상처럼 갖가지 것들로

채워져 있고 꿈틀대고 있다.

2009 임춘희

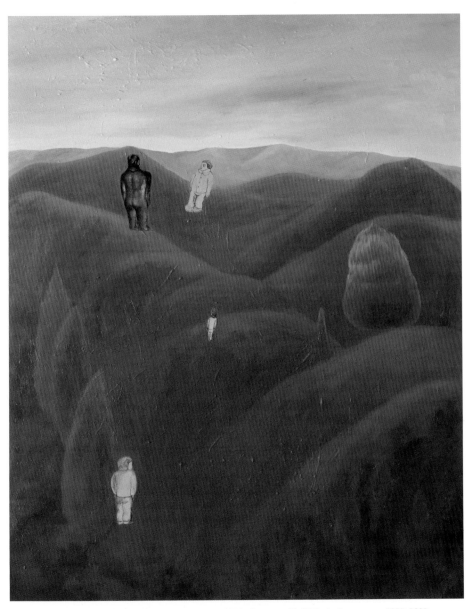

무거운 풍경과 가벼운 존재감 Heavy Landscape and Light Presence 91×72.7cm oil on canvas 2008-2009

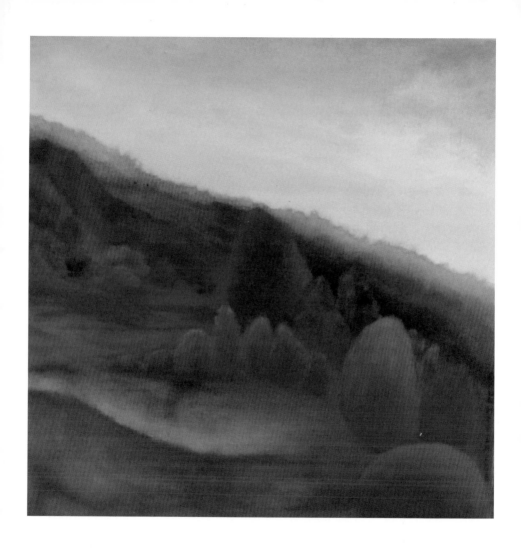

풍경 속으로 Into the Landscape 30×30cm oil on canvas 2008 개인소장

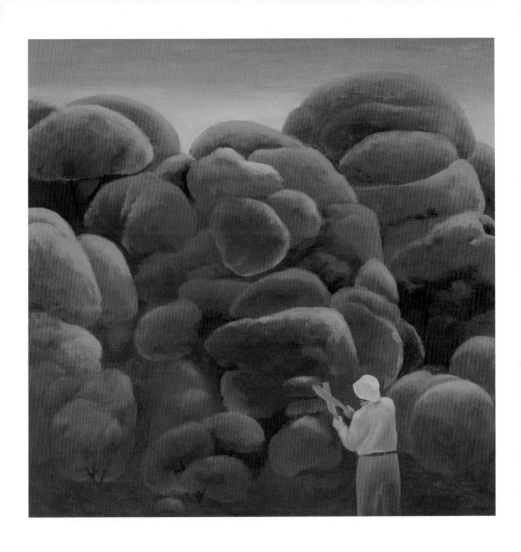

정원사 Gardener 80×80cm oil on canvas 2007-2009 개인소장

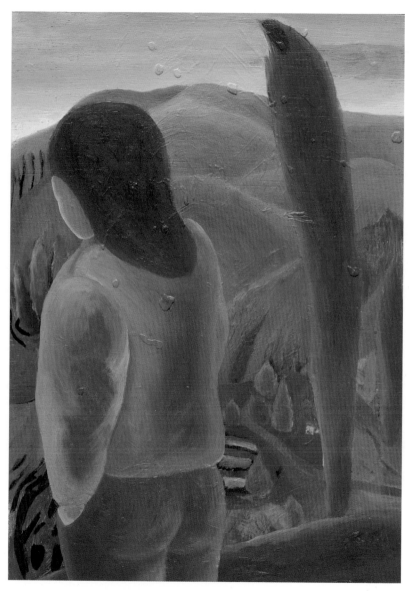

낯선 분위기에 감정의 동요를 느끼다 Feeling Agitation in an Unfamiliar Atmosphere
27.1×19.2cm oil on wood 2008 개인소장

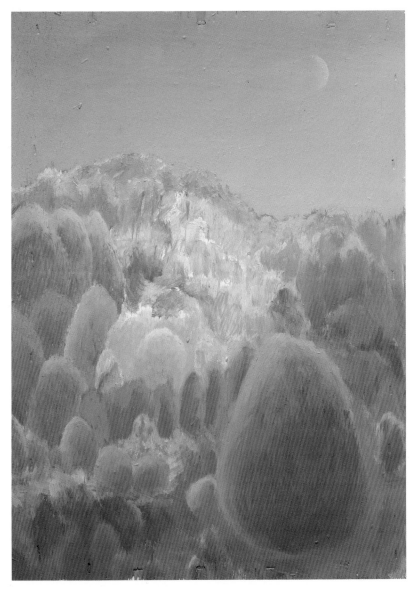

입원실 창문너머 풍경과 일찍 나온 달 The Scenery Outside the Window of The Hospital Room and the Early Moon
30×21cm oil on wood 2008 개인소장

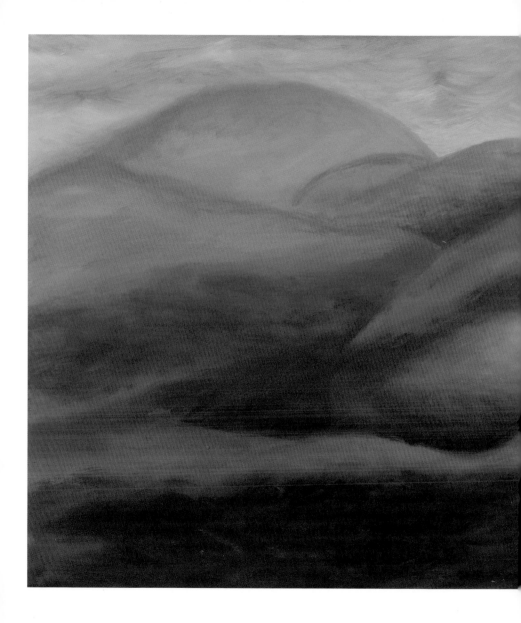

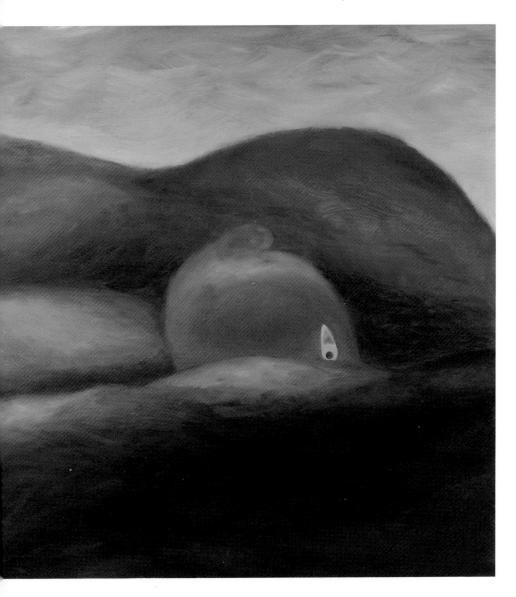

풍경인물(남자) Landscape Portrait(Man) 74.2×143.2cm oil on korean paper, canvas 2008-2009

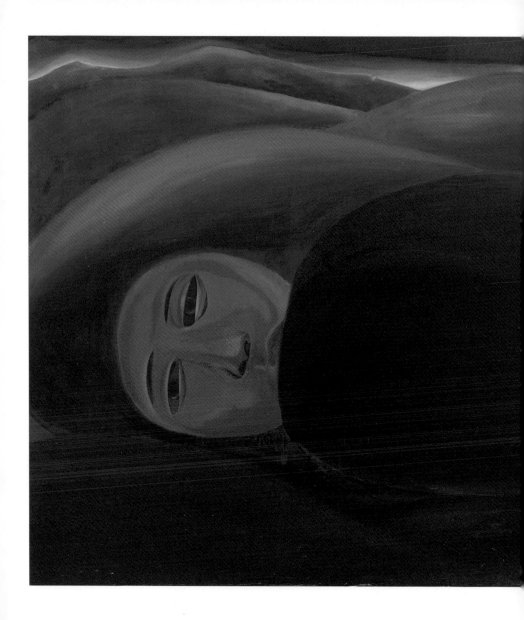

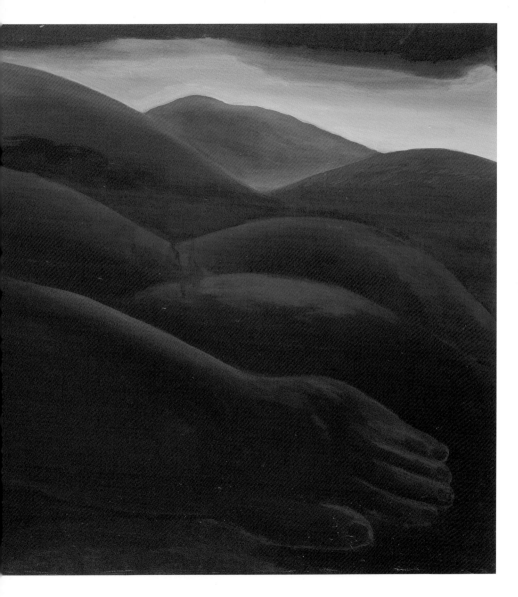

풍경인물(여자) Landscape Portrait(Woman) 74×143cm oil on korean paper, canvas 2008-2009

풍경(폭포) Landscape(Like a Cliff or a Waterfall) 26.1×12.1cm oil on paper 2008

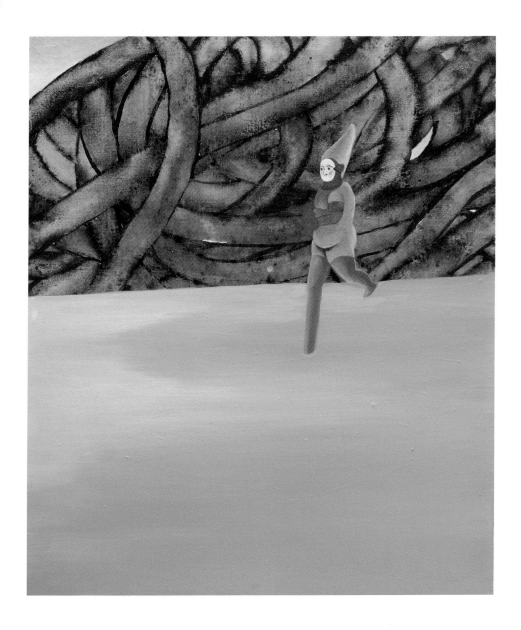

복서 Boxer 53×45cm oil on canvas 2008-2009 개인소장

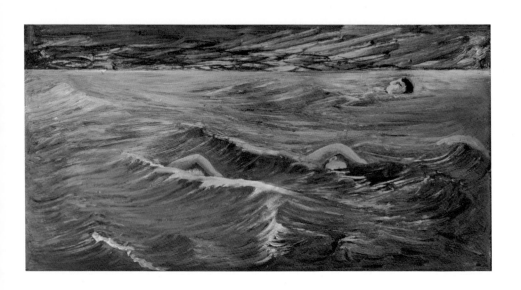

헤엄치다 Swimming 14.2×27.4cm oil on wood 2009 개인소장

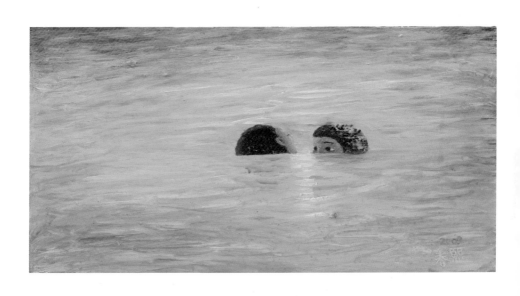

잠기다 Submerge 14.2×27.3cm oil on wood 2009 개인소장

풍경 Landscape 12.1×26.1cm oil on paper 2008 개인소장

거꾸로 보기 See Upside Down 13×25cm needlework on fabric 2008 개인소장

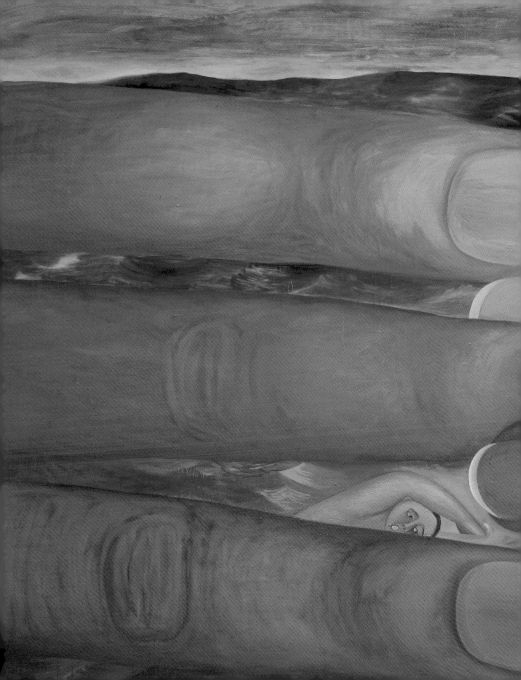

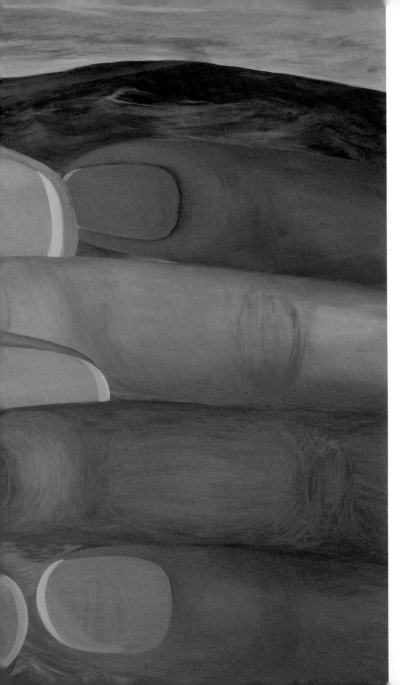

고정된 풍경 속 헤엄치다
Swimming in a Fixed
Landscape

148×213cm
oil on korean paper, canvas
2008-2009

서울 2001-2006

임춘희의 감정과
감수성의 회화와 그 진솔한 소통

심상용
서울대학교미술관 관장/미술사학 박사

오늘날 예술은 하나의 컨셉으로 요약된다. 하나의 개념, 하나의 용어로도 충분히 축약된다. 심지어 그 컨셉이라는 것이 돌연 작가의 외부로부터 주어지기도 한다. 전시기획자가 예술가들을 불러놓고선 '이번에는 소외에 대해 말해봅시다'라 말하는 것이고, 예술가들은 전적으로 그 '주어진' 주제 이상도 이하도 아닌 것들을 만들어내기도 하는 것이다. 이것은 심각하게 추락한 예술의 한 징후에 다름 아니다. 더구나, 예술을 결코 가감될 수 없는 영혼의 절박한 경험으로 이해하는 사람들에게 이같은 추이는 견디기 어려운 모멸일 수도 있다. 임춘희는 자신의 세계가 '컨셉 예술'의 그것과는 결코 동반될 수 없다는 사실을 분명하게 그러나 겸허하게 밝힌다 : "내 작품들은 각각 전혀 다른 이야기를 갖고 있어 다소 정리되지 않고, 특별히 주시해야 할 컨셉이 없어 보인다. 전적으로 맞는 말이지만, 나는 그림에 컨셉을 갖긴 싫다. 회화이기에 표현 가능한 요소들이 그 컨셉으로 인해 무시되고 발견되지 못하는 게 너무 싫기 때문이다."

임춘희는 "자신이 원하는 세상을 꿈꾸기 위해 예술가가 되었다"고 말한다. 그의 말대로, 그가 세계를 그리는 것이라면, 그것이 결코 하나의 컨셉으로 요약될 수는 없음은 당연한 귀결일 것이다. 시인이 자신이 원하는 세상을 위해 시를 쓸 때, 굳이 각 편의 주제에 집착하지 않아도 되는 것과 같은 맥락이다. 더구나 그가 원하는 것은 '어떤 세상'이 아니라, 세상 자체다. 그가 경험하는 모든 것들의 세상, 꿈꾸고, 고독하고, 그리워하고, 만나고 헤어지는 모든 이야기들의 세상 말이다. 물론 그것은 명확하게 제시되어질 수 있는 어떤 것이 아니다. 해서, 임춘희의 내러티브의 중심은 언제나 임춘희 자신을 둘러싸고 흐른다. 그 내러티브들은 작가의 현실과 이상, 실존과 꿈, 그리고 욕망과 상실이 미묘하고 복잡하게 교차하는 무수한 삶의 지점들에서 발생하는 것들이다.

2005년 작품 〈세상을 안다〉에서 작가는 마치 구멍이 뚫린 회화의 저편에서 이 세계를 향해 다가온다. 머리는 벽화처럼 이미 이 세계에 명백하게 속해있다. 회화는 마치 상징처럼 군데군데가 뚫려 있고 균열이나 있다. 그림의 하단부에는 이제 막 잠자리를 끝낸 듯한 남녀가 잠시 각자의 상념에 잠겨있다. 이로 인해 하단부를 감싸는 핑크색은 다소 외설적인 해석을 끌어들일 여지가 있다. 화면 전체는 상, 하부의 차분한 대립과 중간에 우뚝 선 작가의 위엄을 갖춘 자화

상이 만드는 수평과 수직의 대비로 인해 가볍게 서사적이기까지 하다. 불안정한 존재를 실감하기, 또는 위협에 직면해가고 있는 실존적 에로스의 한 축약판일까? 분명한 건 이 드라마가 우리 모두에게 낯설지 않다는 점일 것이다.

화면의 하단부에 알몸으로 누은 두 남녀를 위치시키는 구도는 이미 2003년의 〈우연한 만남〉에서도 등장했었다. 거기서 남녀는 수줍은 듯하면서도, 서로의 신체를 조심스럽게 탐닉하고 있었다. 하지만, 이 은밀한 에로티즘은 어떤 상념과 멜랑꼴리에 눌려있다. 두 연인(?) 사이의 교환은 뜨거운 열정의 재현이기에는 지나치게 회색이고, 창백하며 밋밋하고, 신중하다. 화면의 하단부에서 그들은 어떤 지지대 없는 추락의 느낌과 결부되어 있다. 두 남녀가 누워있는 그곳은 보이는 거라곤 먼발치의 지평선이 고작인 잡목 한그루 없는 사막이다.

임춘희의 그림을 언제나 감싸는 고유한 정서적 뉘앙스가 있다. 그것은 깊은 상실감에 빠져있을 때조차 그 깊이를 완화하는 어떤 희화적인 차원의 것이다. 예를 들어, 2003년 작품 〈수상한 분위기〉에서 임춘희는 얼굴 옆에 우습게 붙어있는 확대된 붉은 코와 초록색 귀를 통해 한 남자의 들떠있는 심리를 묘사한다. 의도적으로 둔탁하게 변형된 신체는 그에게서 풍기는 불안의 수위를 낮추는 데 효과적인 역할을 하고 있다. 이런 경중과 완급의 조형적 조절장치로 인해 관객은 마음을 놓고 그림 속의 인물들에게로 다가설 수 있게 된다.

무엇보다 임춘희의 그림들은 작가 자신의 감정과 감수성에 대한 성실한 응답이다. 이 점은 관객들의 마음에 고스란히 전해지는데, 이러한 진솔한 교환이야말로 신뢰어린 소통의 성취에 없어선 안 될 요인이다. 바로 이런 소통에서만, 관객들은 작가의 욕망과 상실을 자신의 존재 안으로 초대해 들일 수 있기 때문이다. 바로 이것이 한 작가의 지극히 사적인 고백이 단번에 존재의 보편적인 차원으로 도약하는 한 과정인 것이다.

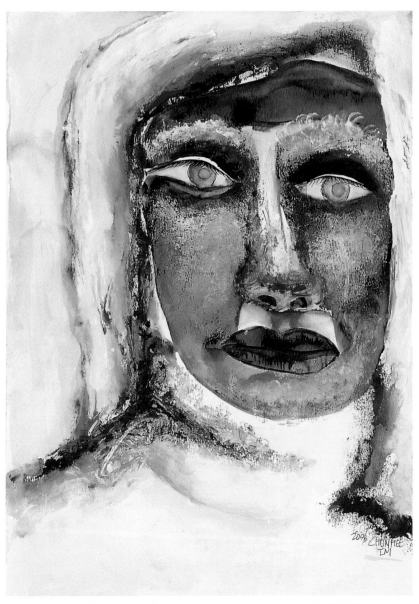

냉정을 되찾다 Regain One's Cool 29.6×21cm watercolor on paper 2006 개인소장

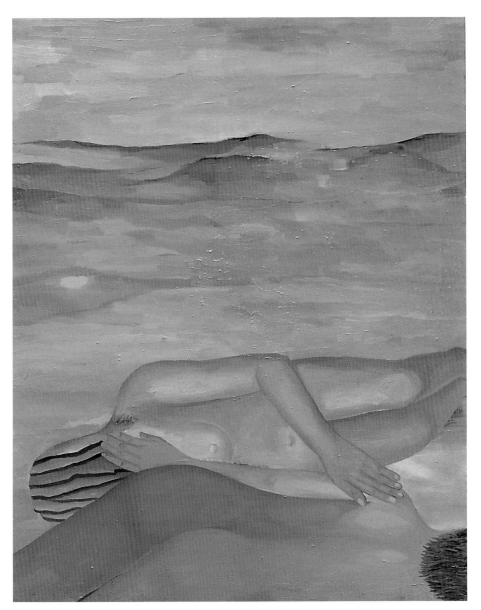

우연한 만남 Accidental Encounter 130×100cm oil on canvas 2003

종이가면 Paper Mask 80.5×70.4cm oil on canvas 2006

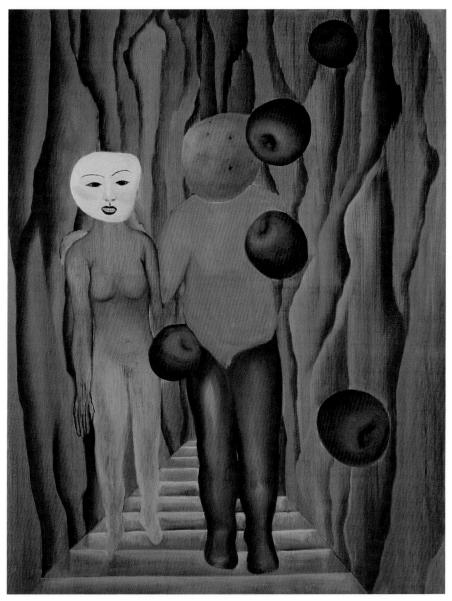

만남 Meeting 117×91.6cm oil on canvas 2006

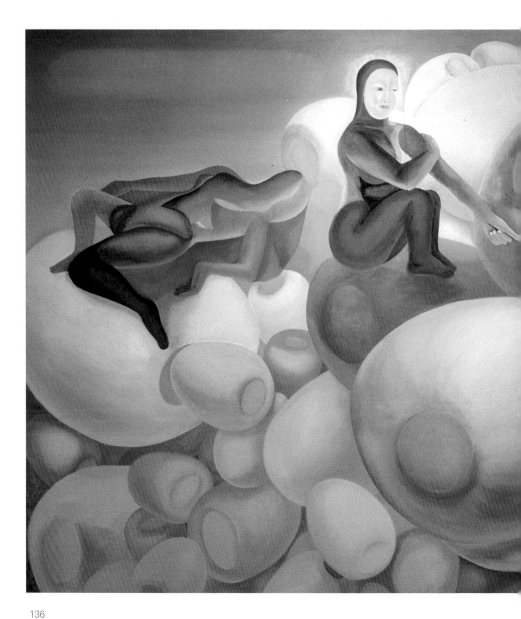

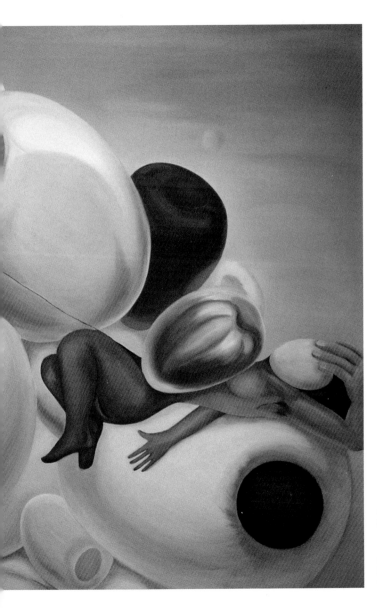

두려운 욕망의 달콤함
Sweetness of Fearful Desire

160×260cm
oil on canvas
2004-2006
국립현대미술관 미술은행 소장

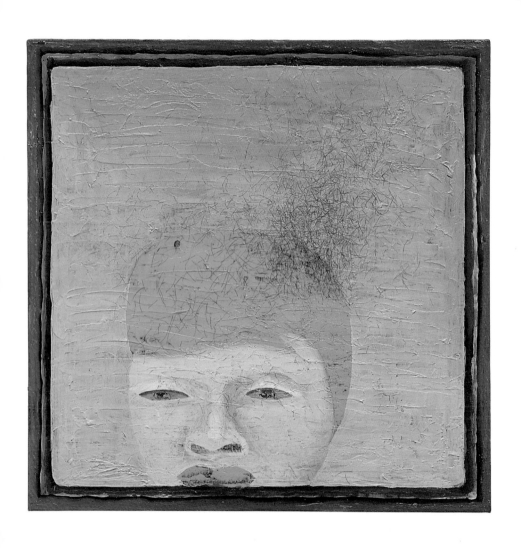

연두머리 Light Green Hair 50×50cm hair, oil on canvas 2006 개인소장

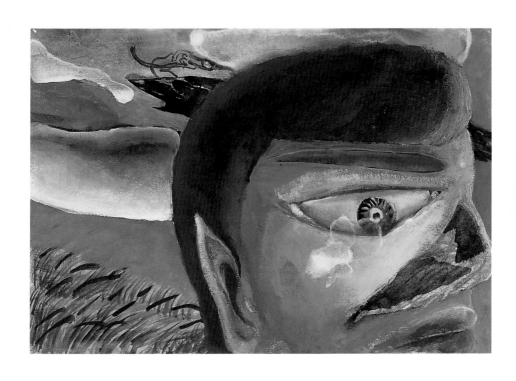

우울한 들판 A Gloomy Field 18.3×27cm gouache, watercolor on paper 2006 개인소장

희화(戲畵)화된 회화(繪畵)
RIDICULOUS PAINTINGS
임춘희 회화展

최금수
이미지올로기 연구소장

세상이 어찌되었건 회화가 사람의 마음을 보여준다는 것을 다시금 임춘희의 화폭을 통해 확인할 수 있었다. 그런데 임춘희가 꺼낸 이번 전시의 제목은 '희화화된 회화'였다. 잠시 당혹스러웠음을 감출 수 없었다. 단순한 말장난 같지는 않은 전시의 제목은 나태했던 형상회화에 관한 애증을 증폭시켰기 때문이다. ● 임춘희의 회화는 그리 밝지만은 않은 삶의 이야기들을 담아내고 있다. 뭔가 의심스럽기도 하고 무척 서글퍼 보이기도 하는 이유도 모른 채 세상사의 한쪽 구석에서 계속 벌어지고 있는 너무나 일상적인 일들이다. 그 일상들로부터 얻어낼 수 있는 것은 인간들의 복잡한 관계로 이루어진 사회이다. ● 태양의 각도 또는 시계바늘의 쳇바퀴에 맞춰 변해가는 사람들과 그 무리들 속에서 거리두기를 하고 덩그러니 놓여진 개인이라는 나약한 존재. 분명 사회의 최소 단위로서 움직이고 있지만 사회가 복잡하고 거대해질수록 미미해 보이는 개인이라는 존재는 임춘희의 화폭에서 상상과 현실을 넘나들며 요상하고 해괴망측한 소문들을 조잘거리고 있다.

의심스럽고 이상한 세상 ● 그려진 것들의 면면을 보자면 21×21cm의 작은 유화 「고독」에서는 붉은 머리카락의 여인이 어딘가로부터 떨어져 나와 다시 그곳을 응시하는 장면이 있다. 여인이 딛고 있는 칙칙한 땅과 대비되는 눈부신 하늘 그리고 시커먼 융기들이 그녀의 순탄치 않은 역정을 암시케 한다. 그리고 땅에 거칠게 그어진 붉은 머리카락의 기다란 흔적은 그녀의 커다란 눈과 함께 은밀해 보이는 과거를 지칭하고 있다. ● 90×90cm 캔버스에 그려진 「의문의 인물」에서는 3명의 부유하는 인물이 등장한다. 벌거벗은 여인과 주변의 인물들. 다들 무슨 생각인지 머리에는 가발처럼 나름의 커다란 상징을 덮어쓰고 있다. 어디에선가 날아와서 옹색하게 화폭에 끼어든 가면을 쓴 인물은 서로에게 갑자기 어색한 긴장감을 유도한다. ● 99.5×129.5cm의 「이상한 소문」에서는 메마른 대지에서 솟아난 가변크기의 남자가 커다란 말풍선을 품어내고 있다. 그리고 그 말풍선에 갇혀 눈물을 흘리는 여자가 그려져 있다. 멀리보이는 수상한 물체와 꾸질꾸질한 하늘에서 그리 좋지 않은 관계들이 얽혀있음을 알 수 있다. ● 148×215cm의 커다란 유화작품 「세상을 안다」는 무너져 내리는 붉은 벽을 바탕으로 하고 있다. 중첩되어 칠해진 물감들 사이로 벽이 완강하게 버티던 시절을 짐작할 수 있다. 그리고 무겁고 둔탁한 벽을 헐렁한 외투삼아 걸치고 있는 커다란 인물이 두팔을 벌리고 있다. 아직도 붉은 대지에는 낮지만 벽에 의해 구축된 영역들이 엄연히 존재하며 벽의 곳곳에선 커다란 구멍이 뚫리고 있다. 그 구멍들 사이로 파란 하늘이 보이며 붉은 대지에 누워있는 사람들은 서로 다른 상념에 잠겨있다.

임춘희의 수고로움 ● 형상회화를 접하면서 내레이션을 경계해야한다고 다짐하면서도 다시금 친절한 그림 읽기를 주절주절 대는 실수를 또 범하고 말았다. 이는 임춘희가 만들어놓은 함정에 빠진 까닭이다. 그 함정은 바로 '희화화된 회화'라고 하는 전시제목이다. 아니 솔직히 말하자면 눈앞에 보이는 일상의 욕심에 찌들어 넉넉한 사유의 시간을 좀체 갖기 힘든 요사이의 각박한 삶을 탓해야 할 것이다. ● 그러나 저러나 임춘희가 던진 '희화화된 회화'라는 그물망을 벗어날 수는 없다. 그렇다면 임춘희의 회화가 희화화된 것인지 희화화된 삶의 얘기들을 임춘희의 회화로 보여주고 있는지는 따져보아야 할 것이다. 도상으로 보아 임춘희가 그려내는 인물들은 다소 거친 표현적 드로잉이거나 원색의 색면으로 테두리를 나누는 가벼운 삽화와 같은 형식을 취하고 있다. 그리고 배경들은 두껍게 중첩되어 칠해지거나 자유롭지만 기하학적 패턴들이 잔존하는 무대와 같은 공간이다. 이럴 경우 주인공이 되는 것은 당연히 인물이다. 그리고 그 인물들의 상황이 줄거리가 될 것이다. 그렇다면 '희화화된 회화'라고 했을 때 임춘희의 회화가 희화화되었음은 분명하다. 임춘희의 회화라는 것이 회화 속 이야기에 가려졌다고 가정한다면 말이다. 하지만 임춘희의 회화를 형식의 가벼움으로 치부하기에는 그녀가 감당했던 화폭 앞에서의 수고로움이 만만치 않다. ● 물성을 중시하는 추상회화와 못지않게 두껍게 혼색되어 칠해지는 바탕과 밀도 있게 중첩되어 오톨도톨하게 일어나는 붓자국들. 분명 회화만의 형식으로서 갖추어야 하는 일정의 완결성을 임춘희는 놓치지 않으려고 노력했던 것으로 보인다. 다시말해 회화의 내용과 형식에서 균형을 잃지 않으려는 화가의 욕심이 어렵지 않게 읽혀진다는 것이다.

희화戲畵화된 회화繪畵 ● 그렇다면 다시 문제가 되는 것은 '희화화된 회화'이다. 좀더 적합하게 말하자면 회화와 인간사유의 효용성의 관계에 대한 의심이다. 희화戲畵화되었다는 말은 익살맞거나 우스꽝스럽다는 것으로 내용과 형식의 불균형을 꾀하거나 엉뚱한 상황으로 이끌 때 쓰인다. 그리고 때로는 해학과 풍자처럼 불합리한 것을 과장하거나 왜곡시켜 빗대거나 비판할 때 쓰이는 말이기도 하다. 중요한 것은 회화가 가질 수 있는 상상력 중의 하나로 엄연한 회화의 한 장르인 희회戲畵가 존재한다는 것이다. ● 임춘희의 회화작품들은 부조리한 인간의 삶을 희화戲畵하고 있다. 형식으로는 희회戲畵라는 회화의 한 장르를 취하고 있으며 내용으로는 도저히 이해할 수 없는 일들이 일상에서는 너무나 자연스러운 인간 삶의 관계들을 희화시켜 보여주려 한 것이다. 회화가 여전히 인간의 마음을 그려낼 수 있다는 확신과 개별 창작자로서 자신의 생각들을 회화라는 '내용담지체적 형식'으로 보여주겠다는 임춘희 욕심이 결국에는 '희화戲畵화된 회화繪畵'를 만들었다는 생각이다.

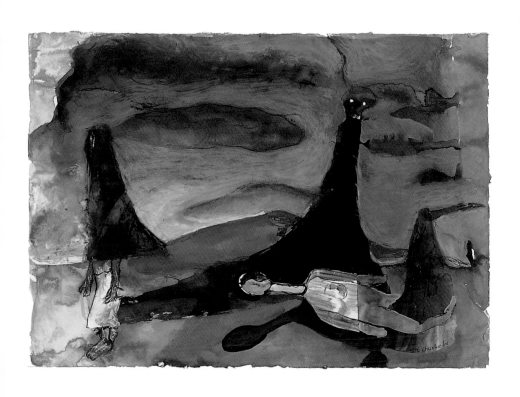

숨어서 가기 Go in Hiding 22.8×32.5cm watercolor on paper 2006

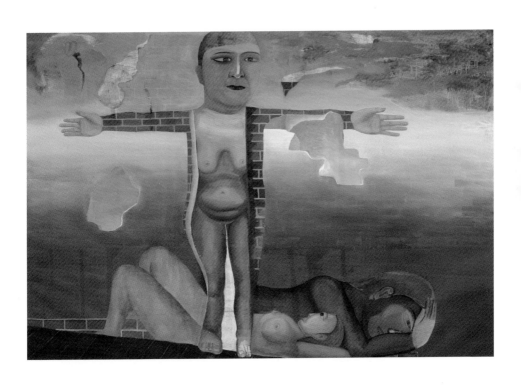

세상을 안다 Hug the World 148×215cm oil on paper 2005

공격적인 입술 Aggressive Lips 42×29.7cm charcoal on paper 2005 개인소장

고독 Solitude 21×21cm oil on paper 2004 개인소장

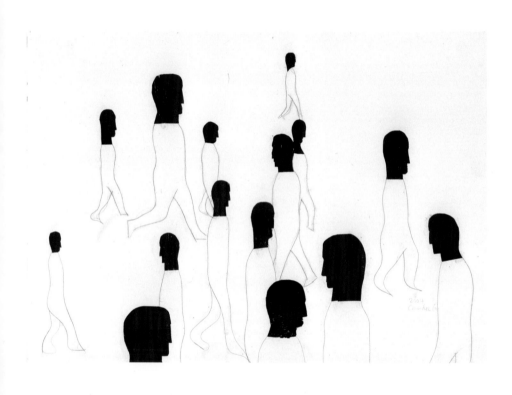

이름없는 사람들 Nameless People 30×40cm hair on paper 2004 개인소장

자라나는 생각 Growing Thoughts 30×40cm hair on paper 2004 소마미술관 소장

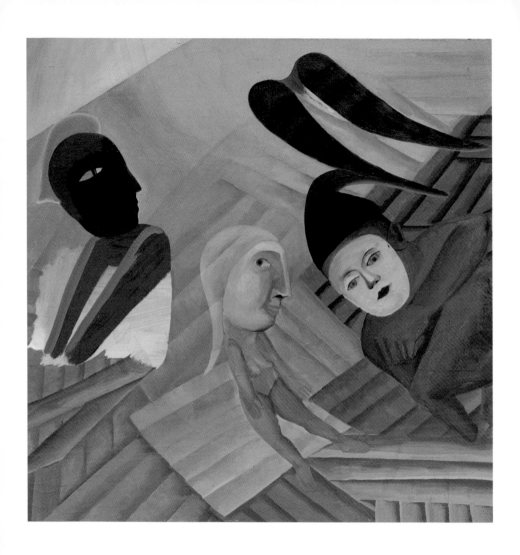

의문의 인물 A Mysterious Person 90×90cm oil on canvas 2004

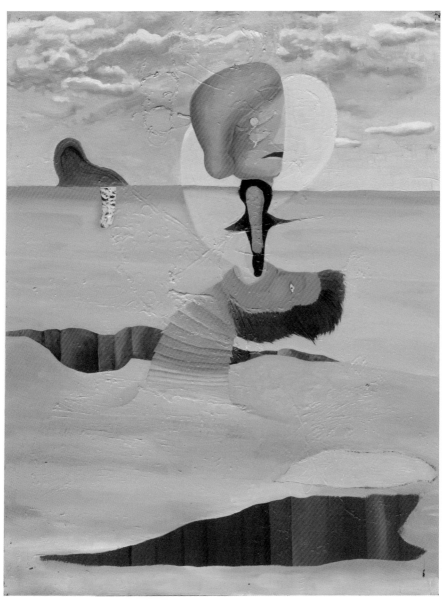

이상한 소문 Strange Rumors 129.5×99.5cm oil on canvas 2004-2005 개인소장

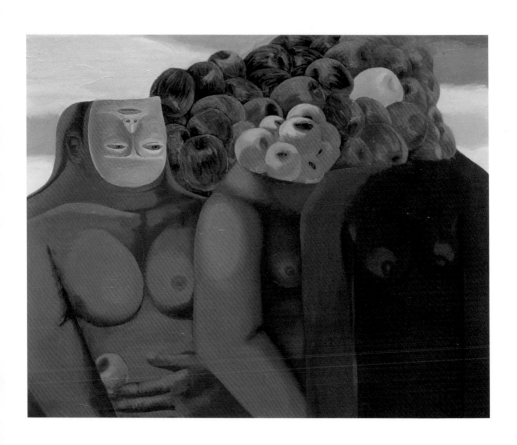

바보스러운 머리들 Idiotic Heads 80×100cm oil on canvas 2004-2005

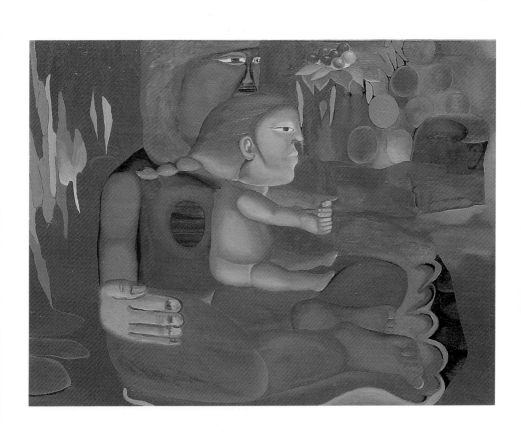

내 안에 나 Me in Me 100×130cm oil on canvas 1999, 2005 개인소장

기나긴 밤
Long Long Night

160×200cm
oil on canvas
2003
제주도립미술관 소장

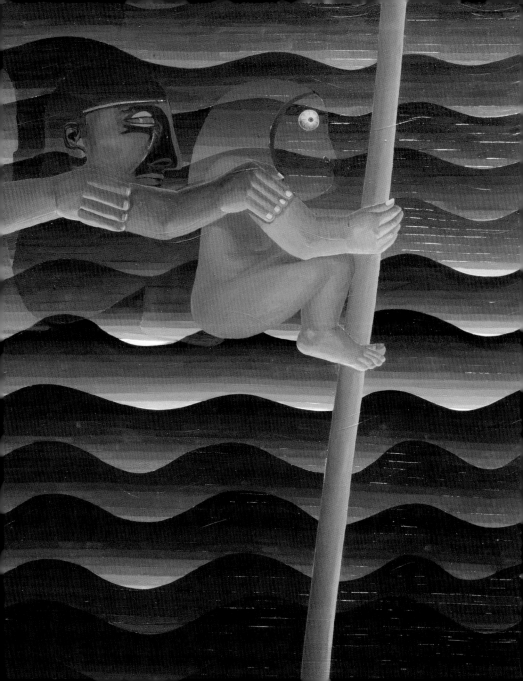

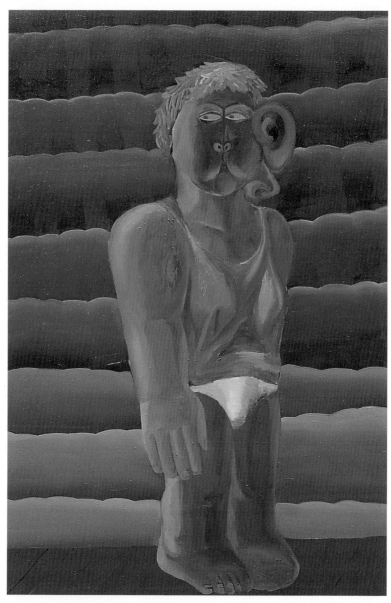

수상한 분위기 Suspicious Atmosphere 120×91cm oil on canvas 2003 개인소장

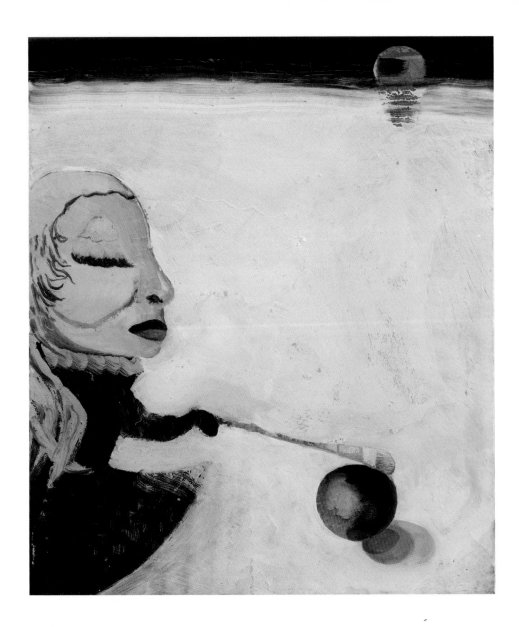

낮선 여행 Unfamiliar Travel 53.3×45.7cm oil on canvas 2002 개인소장

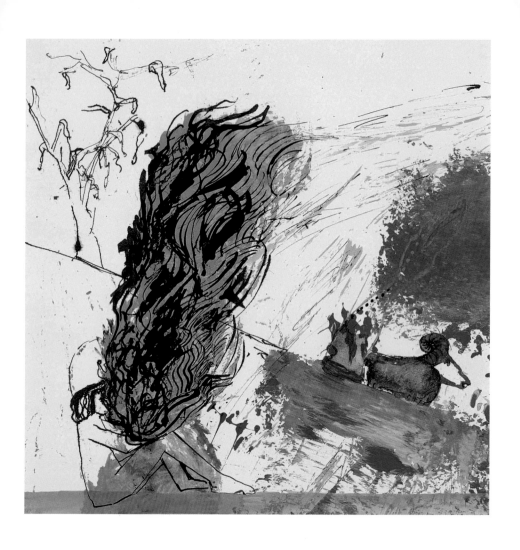

2003년 여름 Summer 2003 29.5×29.5cm ink & acrylic on paper 2003 개인소장

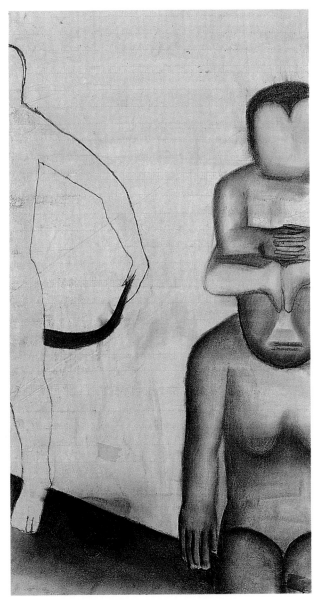

꼬리 Tail 62.8×32.8cm pastel on paper 2003 개인소장

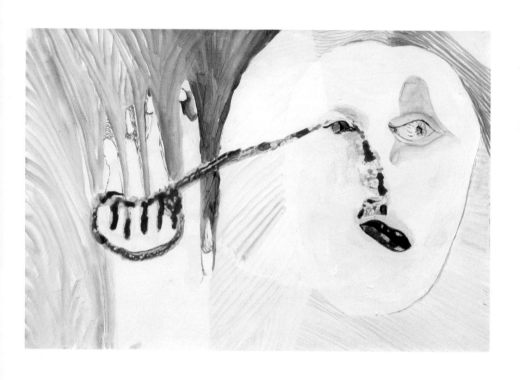

무제 Untitled 18×27cm acrylic on peper 2001
남자, 여자 Men & Women 78.5×54.7cm gouache & oil-pastel on paper 2003

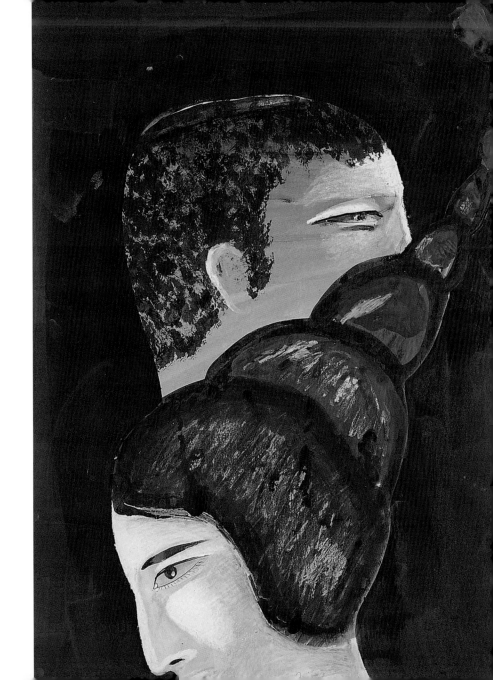

독일 1993-2000

정글속 - 임춘희의 그림세계

볼프강 헤거(Wolfgang Heger)
미술평론가

흔히 그림이란 거울과 같다고, 눈에 보이는 세계를 재현하는, 현실을 복사하는 매체라고 여겨져 왔다. 이런 전통적 견해를 반박하면서 1922년에 오르테가 이 가세트(Ortega y Gasset)는 이렇게 말한다. "본다는 것은 거리를 두는 행위이다. 모든 예술은 사물들과 거리를 두는, 그것들을 변형시키는 투과장치를 가지고 있다. 예술의 마술화면 위에 등장하는 사물들은, 마치 닿을 수 없는 별들에 사는 주민들인 양, 우리로부터 무한히 멀리 떨어진 거리에 있다."
핵심을 찌르는 말이다. 물론 그림과 가시세계는 리얼리즘에서 조차도 완벽하게 일치되지 않는다. 아무리 예술가들이 세계를 독특하게 "해석"하여 생소하게 만들더라도, 어떠한 생소성도 세계인식과 인연을 맺고 있다.
임춘희에게서도 그런 모습을 볼 수 있다. 열정적 개입과 당연한 부재사이의 진동, 내면세계의 반역적표출, 이것이 임춘희의 그림이다. 임춘희에게는 초현실주의적인 모습들이, 그러나 매우 도발적인 색조로 드러나고 있다. 꿈의 영역으로부터, 내면세계의 정글로부터 저절로, 그러면서도 단호하게 쏟아져 나오는 그림이다.
생소한 것, 정체불명의 것, 심층의 흐름은 형상들을 촉발한다. 임춘희는 형상들을 촉발하는 바로 이것들

과 치열하게 대결하고 있다. 그러면서도 그녀는 생소성 또는 생소화를 항상 자신의 고유한 체온으로 덥히면서 주제로 삼고 있는데, 이것이 그녀의 작업에서 다가서기와 거리두기를, 그리하여 형상의 효과를 함께 규정하고 있다. 이로써 그녀는 생소성에 자신의 고유한 해석을 부여하고 있다. 생소한 것의 얼굴은 항상 고유한 해석들을 통하여 응시되고 있다. 어쩌면 생소한 것은 가면에 불과하고, 생소한 형상으로 - 그리하여 관찰가능하고 용인가능한 형상으로 - 반사되는 것은 자기 자신의 모습인지도 모른다.
아무리 빼어난 시각적 표현기술을 구사하더라도, 그리고 아무리 훌륭한 형상기호법을 사용하더라도, 근본적으로 형상 색출 작업의 중심에 자리잡고 있는 본질은 언어로 표현이 불가능한 어떤 것이다. 어쩌면 그것은 개인의(생소한) 경험, 그림이나 말로 완벽하게 재현할 수 없는 체험의 윤곽선을 더듬어보거나 형상들의 비밀을 풀기위하여 형상언어로 번역해보는 일인지도 모른다. 그러나 형상언어는 체험의 밑바닥을 폭로해 주지도 않고, 복잡한 경험연관들을 단순화시켜 주지도 않고, 비밀의 열쇠도 제공해 주지 않는다. 예술가의 의식을 잠시 들여다보자면, 실로 생소한 것은 우리 인간들의 일상행위, 일상생활의 배경 또는 심층흐름이다. 거기에 - 때로는 갈망이 번득

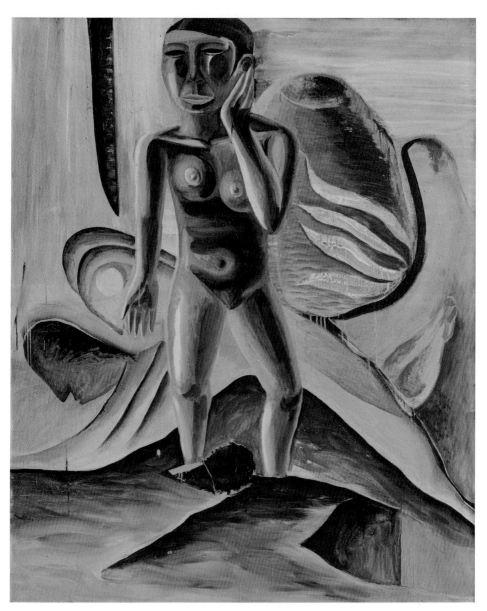

낯선 Unfamiliar 160×130cm oil on canvas 1999

이고, 때로는 감정이 격동하고, 때로는 고통과 절망이 지배하고, 때로는 무시간성의 순간들이 - 시간의 무한한 연장이 있다. 임춘희의 그림은 감정의 중심을 겨냥하는 일이 많지만, 그러나 이것은 결코 노출증의 발로가 아니다. 그녀가 추구하는 것은 재현이지 자기 전시가 아니다. 관람자가 보기에 거의 고통이 느껴지는 곳에서도 그녀는 가면성에 대한 성찰까지만 허용할 뿐, 가면 뒤의 얼굴이 누구인지 밝히지 않는다. 관람자의 관음증을 허용하지 않는다.

자아의 작동방식, 그러나 트리스탕 코르비에르(Tristan Corbiere)가 지적하듯이, 한 번도 본 적이 없고 앞으로도 영원히 보지 못할 것을 그려야만 하는 작동방식, 미지의 형상들, 내면적 형상들의 창고를 뒤지는 일은 그녀의 형상 색출작업의 중심요소이다. 생소성, 문화적 거리 또는 (자신의 문화권 내에서는) 시간적 거리로서의 생소성, 이런 뜻으로 볼 때 생소성이란 거리와 대결하는 일, 몰이해 및 오해와 대결하는 일이다. 문제설정방식에 따라 공간적 근거리와 원거리는 똑같이 생소한 것으로 될 수도 있다.

친숙 속의 생소, 인간은 때로는 무미건조하고, 때로는 감정적 내지 공격적이고, 때로는 상처를 입힐 수도 있고, 때로는 상처를 입을 수도 있으며, 실제로 상처를 지니고 있기도 하다. 임춘희의 작업을 보노라면 여러 가지 음향들을, 여러 가지 목소리들을 동시에 듣는 듯한 느낌을 받는다. 그녀의 그림 속에는 매우 독특한 공감각적 표현들이 들어있다. 그럼에도 불구하고 그녀의 작업은 결코 설명조가 아니다.

생소성은 무엇보다도 인간의 행위동기들에 있다. 그녀가 표현하는 인물들은 소재지가 없는 듯하면서도 동시에 기억의 편린들에 붙들려 있는 듯이 보인다. 그녀의 인물들은, 내가 보기에, 한시도 현재 순간에, 그림 속에 붙들려 있지 않다. 한 장소에 있다가, 거기서 풀려나서 소용돌이에 휘말려 다른 장소로 - 시간적으로 보자면 이전일 수도 있고 이후일 수도 있는 곳으로 - 옮겨 간다.

세계는 한 덩어리로 빚어진, 온전한 세계가 아니며, 이질적이고 다양한 요소들로 구성된 복합체이다. 때로는 벽돌과 담장으로, 때로는 초목으로 인간을 제압하고 압도하는 세계이다. 항상 모종의 잠재적 위험이 느껴진다. 항상 야만성 - 제어되지 않는 것과 제어될 수 없는 것 - 또는 한계, 금지가 있다. 무소재성이란 인물들이 땅에 발을 딛고 있느냐는 문제가 아니라, 단단한 지향점을 가지고 있느냐는 문제이다. 생소한 시선은 환각상들을 촉발시키고, 이에 따라 발덱(J. H. v. Waldegg)이 말하는 - 추측의 공간을 제공하고, 확실성보다는 짐작을 매개해 주는 - 동요하는 감각층들이 나타난다. 형태와 몸짓들은, 마치 전에 알고 있었는데 다시 잊어버리거나 한 듯이, 또는 지금은 모르지만 뒤에 알게 되듯이, 익숙하면서도 생소하다. 이처럼 상징구조들이 자신의 의미를 누설하는 동

시에 비밀을 고수함으로써 재촉과 밀도가 더해진다. 알, 아이, 벽(남성)체형이 뷔아르네(Vuarnet)가 말하는 유사육체처럼, 되풀이 등장하고, 달의 상징이 거듭 등장한다. 달은 여성을 상징하지만, 그러나 낭만주의적 월야곡 또는 신화의 그것과는 다른 상징법으로 표현되고 있다.

역장力場, 삶의 다양한 면모들의 전율, 그뿐만 아니라 "홀로 칼날 위에 서기", 상투적인 미美개념을 넘어서서 칼날위에서 대결하기, 충격적 방식의 미학적 모험은 자칫하면 위험할 수도 있고 상처를 입힐 수도 있지만, 광대와 같은 역설적 유머를 띤 색상과 어우러져 화합하고 있다. 이런 미술적 표현은, 그림대상과 자아 사이의 관계를 정확하게 알지 못하는 사람에게도, 표피가 아니라 심층을 건드린다. 우스꽝스러움과 절망적 몸짓이 서로 맞닿을 듯 가깝게 놓여있다. 내면세계, 자기 성찰의 정글로부터 비롯되는 열병과 같은 꿈, 여성성에 대한 치열한 대결, 가족에 대한, 그리고 여성의 역할에 대한 - 정치적 이념이 무엇이든 - 대결, 육체기관, 균열, 층층, 뇌피질같은 평면, 이런 형상들을 통하여 사유의 부단한 나선운동이 표현되고 있다. 예술작업에 임하는 임춘희의 요구는 이렇다. "그림은 관람자에게 뭔가를 돌려줘야 한다." 이런 원칙에 따라 임춘희는 무의식의 자료실을 바닥까지 샅샅이 뒤져서 당혹스러움, 불안, 불확실성을 끄집어 내온다. 자아 속의 생소성, 자신과의 투쟁, 생소한(주변)세계와의 투쟁, 여성의 역할과의 투쟁, 모국의 문화와의 대결, 자신의 기성존재와의 대결, 자신의 피규정성과의 대결, 삶의 체험은 시각적 강박상태로 전환된 자아의 정글속에서, 삶의 미궁속에서, 출구를 찾는 투쟁으로 이해될 수 있다.

육체 - 그림, 영혼 - 그림, 기억 - 그림, 일상의식과 통념을 파헤쳐내는 정서의 기호들에는 언제나 또 하나의 새로운 차원이, 그리고 삶의 미궁 또는 존재의 사막속에서 연출되는 끔찍한 장면들이 덧보태질 수 있다. 융(C. G. Jung)은 말한다 "자아의 상징들은 육체의 심연 속에서 생겨난다." 그림이란 대결이며, 시간의 망막바깥으로 떨어져 나온 파열된 의미를 정착시키는 작업이다.

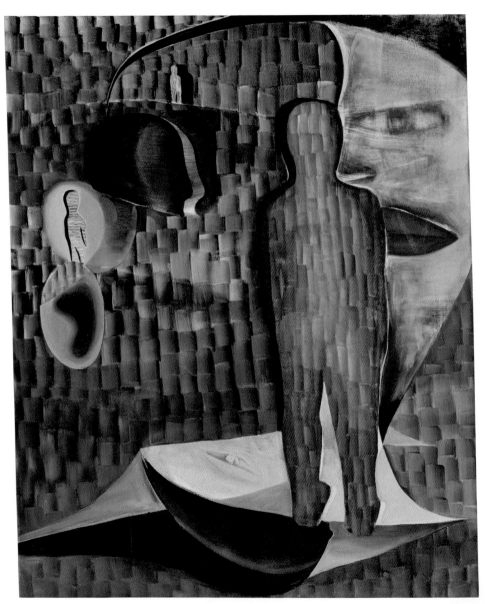

달빛2 Moonlight 2 160×130cm oil on canvas 2000

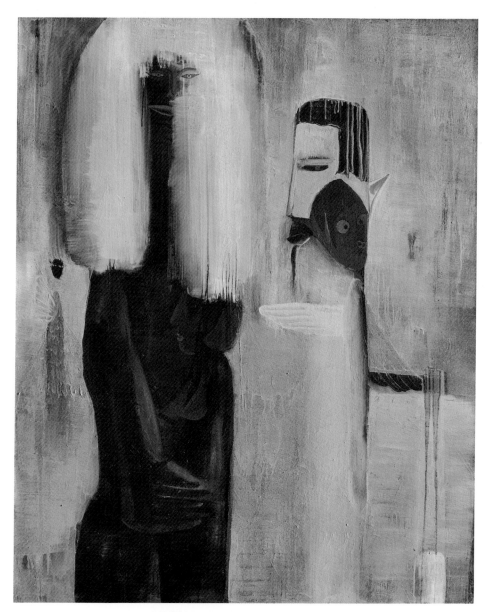

유혹적인 Seductive　160×130cm　oil on canvas　1999

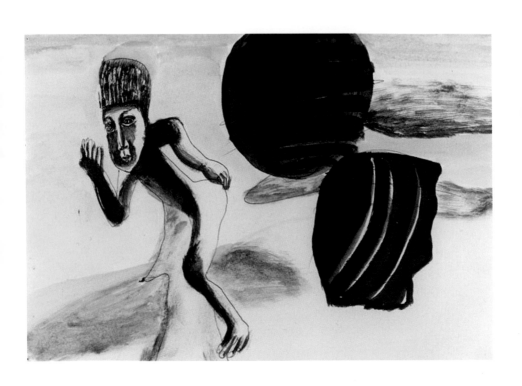

무제 Untitled 18.3×27cm gouache, pen on paper 1999 개인소장

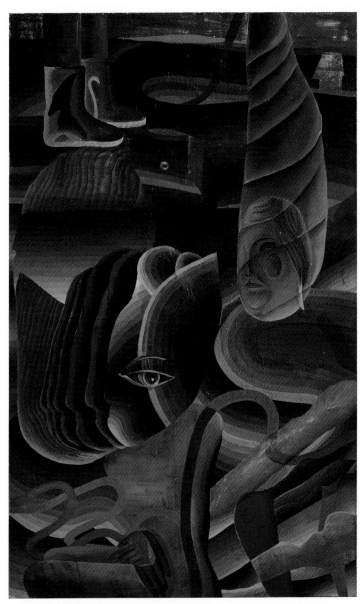

꼬리 달린 사람 Tailed Person 260×160cm oil on canvas 2000

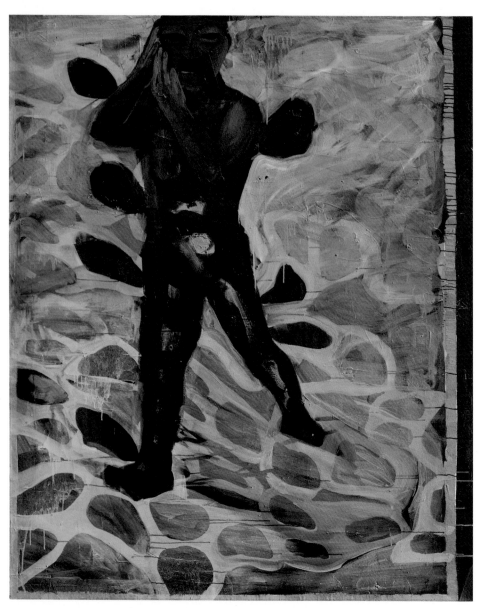

보지않고 듣지않고 Without Seeing and Hearing 161×130cm oil on canvas 1997

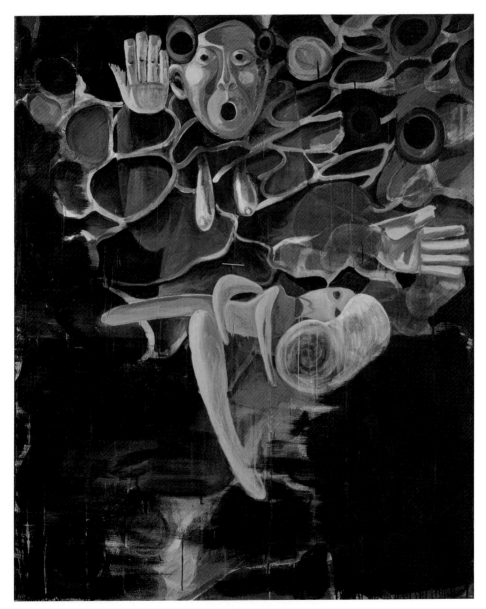

그물 Net　160×130cm　oil on canvas　1998

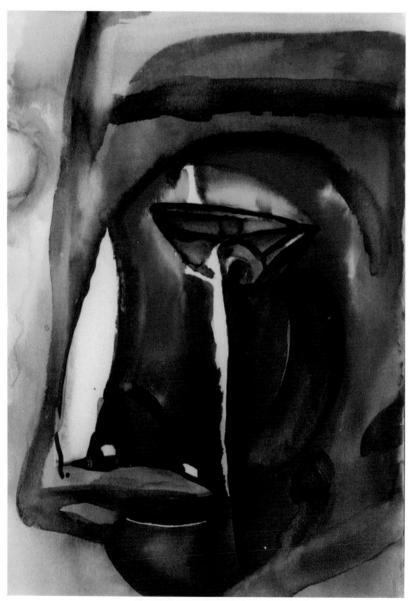

무제 Untitled 29.5×20.8cm watercoler on paper 1999 개인소장

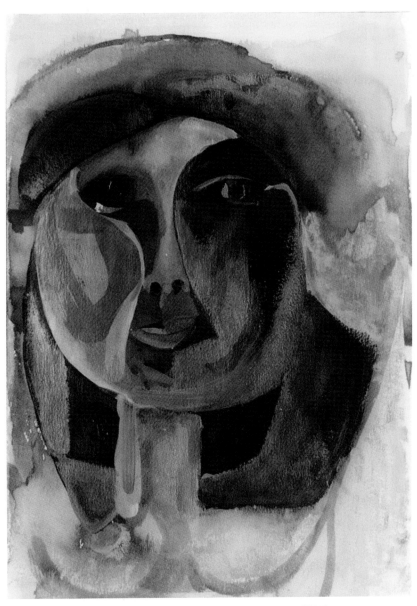

여자 Women 29.5×20.8cm watercolor on paper 1999 개인소장

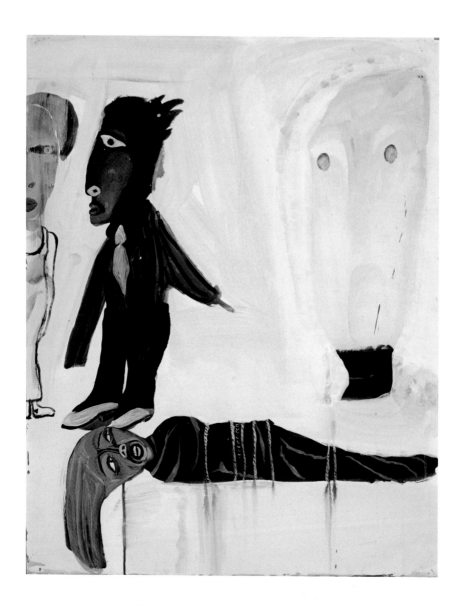

고문 Torture 99×78cm acrylic on paper 1997 개인소장

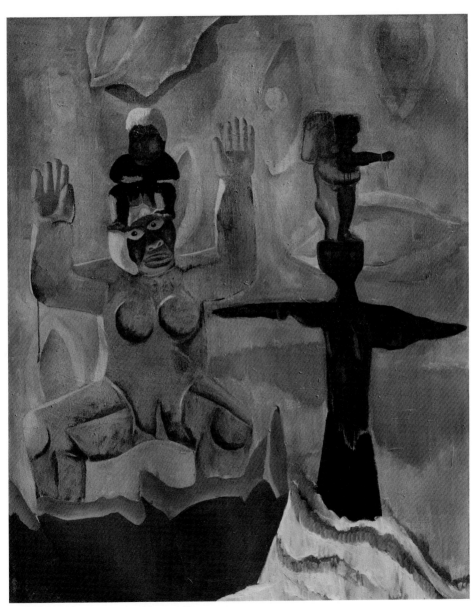

사람위에 사람 Man on Man 161×130cm oil on canvas 1997

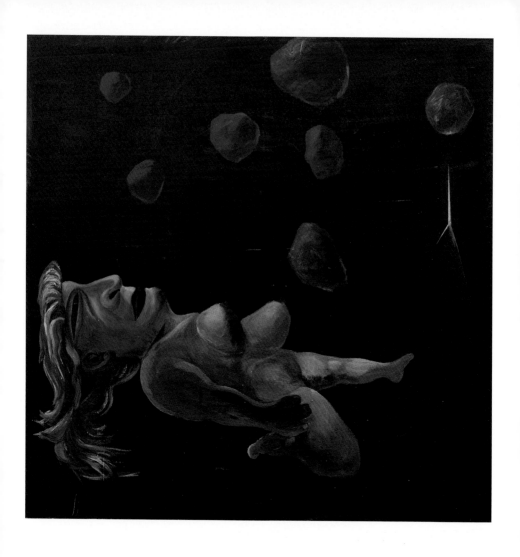

떨어지는 돌멩이들 Falling Stones 100×100cm oil on canvas 1997

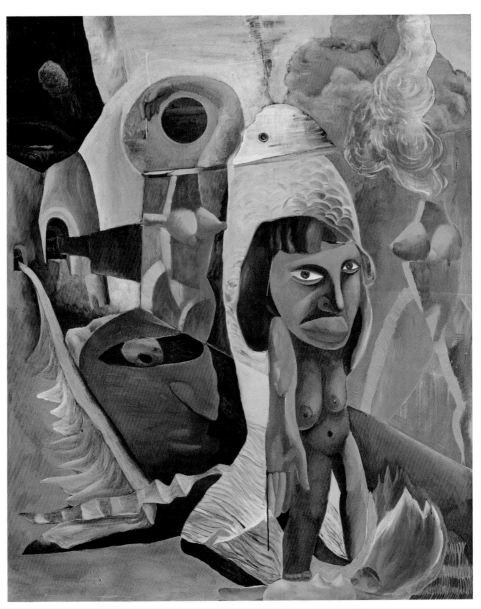

땅 위에 낯선 Stranger on the Ground 161×130cm oil on canvas 1997

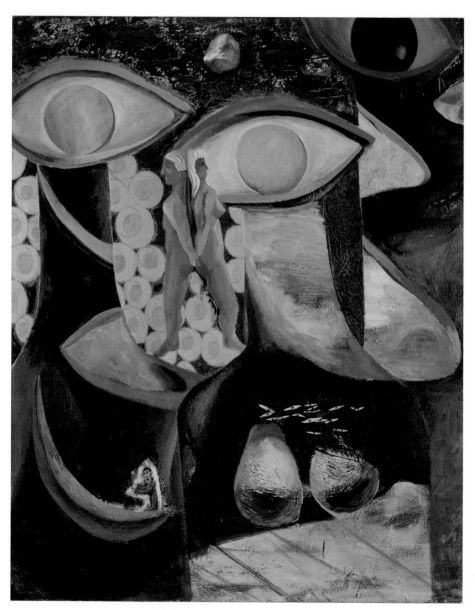

두려움 Fear 161×130cm oil on canvas 1996

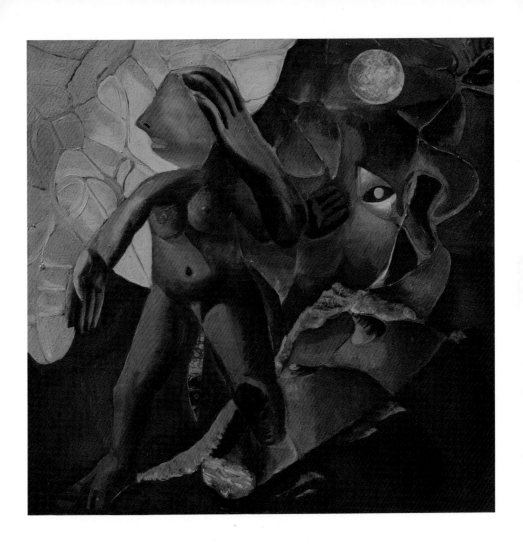

달빛1 Moonlight1 90×90cm oil on canvas 1997

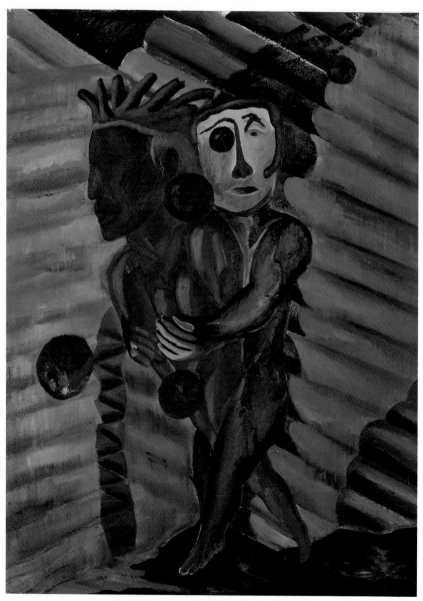

소유욕 Possessiveness 120×90cm oil on canvas 1995

심리적 자화상들

박상선
미학

임춘희의 작업에서 우리가 볼 수 있는 것은 익히 낯익은 형상들이다. 인간과 인간 주변의 사물들과 자연의 형식들이 작품의 요소가 되고 있다. 그러나 공감할 수 있는 대상의 측면이나 세상의 일반적인 원리를 표현하는 것이 그녀의 예술의 관심은 아니다. 임춘희의 작업에서 대상들은 일반적인 형상에서 벗어나 있고 대상들이 낯선 관계에서 표현되고 있다. 이러한 관계들은 합리적으로 설명되지 않기 때문에 작품은 외적인 형식분석을 넘어서 있다.

이렇게 변형된deformierte 사물들이 익숙한 문맥에서 벗어나 표현되어 있기 때문에 임춘희의 작업들은 초현실적surrealistisch이라고 부를 수 있다. 그러나 그 옛날 초현실주의자들처럼 다른 세계, 먼 세계, 허구의 세계를 예술적 지성으로 창조해 내는데 임춘희의 예술성이 있는 것은 아니다. 그녀의 작업은 대상의 왜곡된 측면을 표현하고 현실의 비합리적인 관계를 드러내는데 초점이 있는 것은 아니다. 오히려 사물과 현실에 대한 주관적이고 심리적인 반성psychische Reflexion, 감정 혹은 현실에 대한 반응Reaction이 작업의 주제가 되고 있다. "주변의 사람들이나 현실을 접할 때 떠오르는 어떤 텍스트가 작품의 계기가 된다. 처음에 그 텍스트는 구체적으로 정의되지 않는 느낌이나 감상 같은 것이다. 그러나 작업을 하는 가운데 그것은 분명한 형상을 지니게 되고, 때로는 오히려 처음과는 아주 다른 것으로 정리된다"고 임춘희는 말하고 있다. 이러한 현상은 바로 작업과정을 좌우하게 된다.

작업은 일단 어떤 한 대상으로 시작된다. 그런 후 간혹 그 대상은 변형되기도deformen하고 아주 이질적인 대상이나 형식이 그 대상과 관계를 맺게 된다. 이렇게 해서 비합리적이고 서정적인 형식irrationale und emotionale Formen들이 생겨나게 된다. 작업이 어떤 형식으로 언제 끝날지 정해져 있지 않다. 작업을 좌우하는 것은 대상에 대한 반성이 아니라 예술가 자신의 심적인 변화이다. 그렇기 때문에 임춘희의 작업들은 예술가 자신의 심리적인 초상화들이라고 볼 수 있다. 즉 작품에서 감상되고 분석되어야하는 것은 대상의 형식이 아니라 예술가의 심적인 상태이다. 그런데 이 심적상태는 추상표현주의자들의 작품에서 보여지는 즉흥적이고 무아적인 흥분상태는 아니다. 임춘희의 작업에서는 분명하고 닫힌 형식들이 화폭을 채우고 있다. 이는 처음의 불분명했던 감정이 차분한 사유를 통하여 정리되고 교정되는 상태를 말해주고 있다. 그렇기 때문에 임춘희의 그림에서 볼 수 있는 것은 작품행위에 기초한 추상표현주의적 무형식적 감정이 아니라 현실세계로부터 출발한, 현실에 대한, 그러나 예술적으로 반성된 감정이다. 대상과 현실에 대한 심리적 분석이 임춘희 작품의 주제라고 볼 수 있다.

임춘희의 작품들은 사실과 추상, 현실과 초현실, 감성과 합리성의 중간에 위치하고 있다. 더 정확히 말하자면 이 양자를 넘나들고 있다고 볼 수 있다. 이러한 작품 속에서 임춘희가 추구하는 것은 아름다운 형상의 산출이라기보다 예술기 자신의 표현이다. 아직 불분명한 자신의 심적 형상을 구체화하는 것이다. 이러한 구체화 속에서 인간 본연의 상태에 대한 무한한 동경이 깃들어 있다. 인간이 외화된entfremdeten 상태에서 벗어나서 오염되지 않은, 인간이 원래 속해 있는 원시상태Urzustand로 되돌아가기를 바라는 동경이 깃들어 있다.

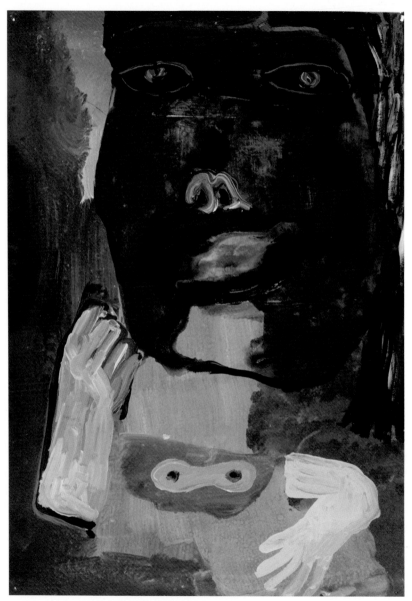

뺨이 빨개진 여자 Woman with Red Cheeks 29.5×27cm acrylic on paper 1993

그녀와 그 남자 Her and the Man 99×70cm acrylic on paper 1994

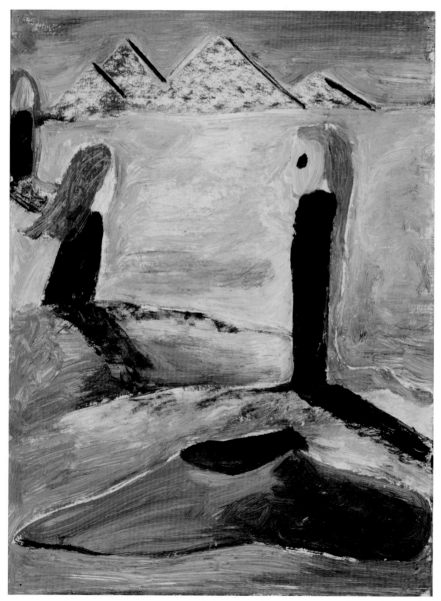

고요의 세계 World of Silence 29.5×22.5cm oil on paper 1993 개인소장

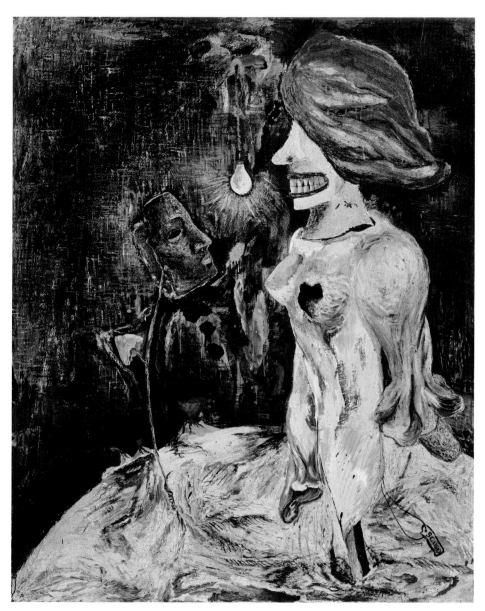

무제 Untitled 162×130cm oil on canvas 1993

PROFILE

임춘희 林春熙

1970년 함평생
1992 성신여자대학교 미술대학 서양화과 졸업
1999 독일 슈투트가르트 국립 조형 예술대학 순수미술
연구과정(Aufbaustudium): 회화전공 졸업

개인전
2021 겨울바람, 갤러리 담, 서울
2018 나무그림자, 통인옥션갤러리, 서울
2017 화양연화(花樣年華)_1 임춘희展, 비컷갤러리, 서울
낭만적 풍경, 갤러리 담, 서울
2015 고백, 갤러리 담, 서울
2014 고백, 갤러리 담, 서울
2013 흐르는 생각, 서울대학교 호암교수회관, 서울
2010 창백한 숲, 가회동60, 서울
2009 풍경 속으로, 사이아트 갤러리, 서울
2006 화가의 눈, 한전프라자 갤러리, 서울
2005 희화화된 회화, 브레인 팩토리, 서울
2003 정글속, 노암갤러리, 서울
심리적 자화상들, 송은갤러리, 서울
1998 임춘희, 갤러리 보다, 서울
1996 갤러리 Hifistudio Wittmann, 슈투트가르트, 독일

2인전
2019 임춘희, 신조 2인전, 갤러리 담, 서울
2015 이완된 풍경_김명진, 임춘희展, 기당미술관, 제주
2010 가깝지도 멀지도 않은_김명진, 임춘희展,
Bebelstrasse 12a, 슈투트가르트, 독일
2001 Chunhee Im, Stefanie Krueger-회화 2인전,
라이헤22 갤러리 퀸스틀러트레프,
슈투트가르트, 독일
2000 Chunhee Im, Markus Correnz 2인전,

인터 아트 갤러리, 슈투트가르트, 독일

단체전(선택)
2021 김수영 시인 탄생 100주년 기념 시그림전,
교보아트스페이스(교보문고 광화문점),
김수영 문학관, 서울
〈드로잉 박스_Traveling Box〉, 소마미술관, 서울
2020 H.U.G_류준화, 임춘희, 최석운 3인전,
빛갤러리, 서울
위로, 그 따스함에 대하여, 갤러리 담, 서울
Da CAPO-2020, 갤러리 담, 서울
2019 여성의 일 : Matters of Women,
서울대학교미술관, 서울
2018 2017 SeMA 신소장展〈〈하늘 땅 사람들〉〉,
서울시립미술관, 서울
Da CAPO-2018, 갤러리 담, 서울
2017 아트프로젝트울산, 창작공간 그루, 울산
Dream on Drawing, 자하미술관, 서울
아라리 플랫폼 POP展, 미술터미널 작은 미술관, 정선
2016 생활 속 발견, 기당미술관, 제주
아시아 호텔 아트 페어, 갤러리 비원
(JW 메리어트 호텔), 서울
식물환상, 경기대학교 예술대학 호연갤러리, 수원
중성지대_실재(實在)와 허상(虛像)사이展,
이공갤러리, 대전
ART WORKS, 갤러리 3, 서울
Da CAPO-2016, 갤러리 담, 서울
2015 소마 드로잉_무심展, 소마미술관, 서울
회화의 발견, 갤러리3, 서울
〈표정과 몸짓_소마미술관 소장품〉展,
소마미술관, 서울

갤러리 담10주년 기념展_ Shall We dance?,
갤러리 담, 서울
드로잉전'선 線으로부터', 갤러리3, 서울
6기 창작스튜디오 입주작가전, 이중섭미술관
창작스튜디오 전시실, 제주
2014 바람섬의 나날, 이중섭미술관, 제주
2013 Who are you 섹션1_지성의 미학,
삼탄아트마인 현대미술관, 정선
〈산책:느리게걷기-소장품〉전, 제주도립미술관, 제주
2012 화가, 화가를 보다, 이브갤러리, 서울
2011 아트:광주, 김대중컨벤션센터, 광주
Homage to Morandi: Essence of Art,
브레인 팩토리, 서울
심해의 도약, 성신여대 운정그린캠퍼스 전시장,
서울
풍경의 해석, 청원군립 대청호미술관, 청원
2010 展 70-60, 가회동60, 서울
2009 With art, With artist!展-ArtRoad 77 아트페어,
아트스페이스 With Artist, 헤이리
2008 감성 감각, 갤러리 어반아트, 서울
불가능한 歸鄕_nostomania, 스페이스 향리, 서울
Drawing Now 01-불경한, 그리고 은밀한,
소마드로잉센터, 서울
2007 서울오픈아트페어, 코엑스 컨벤션홀, 서울
Imfuse imbue+diffuse, 갤러리 벨벳, 서울
2006 대한민국 청년비엔날레, 대구문화예술회관, 대구
송은미술대상전, 인사아트센터, 서울
FINAL COUNTDOWN, 라이헤22
갤러리 퀸스틀러레프, 슈투트가르트, 독일
Art Villagers 사람이 크는 미술마을展,
동덕아트갤러리, 서울

2002 회화와 도예의 만남, 갤러리 리즈, 남양주
2001 낭만주의의 두개골을 만지다-전, 토탈미술관, 장흥
2000 안-밖, Kunstverein Aalen, 알렌, 독일
1999 Freizeit ist Freiheit, 갤러리 알피어스바흐,
알피어스바흐, 독일
Vision of east, 카르슈타트백화점 전시장,
슈투트가르트, 독일
그림세상, 엘방어 &가이거은행, 슈투트가르트, 독일
Verbal Nonverbal, NeubauII in Abk Stuttgart,
슈투트가르트, 독일
1998 청년 작가전, 엘방어 &가이거은행,
슈투트가르트, 독일
화랑미술제(갤러리 상문당), 예술의 전당 미술관,
서울
1997 그림-쉐발리에교수 반 학생전, Justizministerium,
슈투트가르트, 독일
1993 상상의 공간, 도올갤러리, 서울
1992 사람들-표현방법전, 청년미술관, 서울
전국 신진작가전, 청년미술관, 서울

작품소장

서울시립미술관, 소마미술관, 국립현대미술관(미술은
행), 서울시청 문화본부 박물관과, 대산문화재단, 제
주도립미술관, 이중섭미술관, 기당미술관(한국), 엘방
거&가이거 은행, 한스 라이헨에커 GmbH+Co, Acp-
IT AG(독일) 등

Im, Chunhee

Born in Hampyung, Korea, 1970

Education
BFA in Western Painting, Sungshin Women's University,
Seoul, Korea
Aufbaustudium: Painting(Prof. Peter Chevalier),
Stuttgart State Academy of Art and Design,
Germany

Solo Exhibitions
2021 Winter Wind, Gallery Dam, Seoul
2018 Tree Shadow, TONG-IN Auction Gallery, Seoul
2017 Relay Exhibition, bcutgallery, Seoul
 Romantic Landscape, Gallery Dam, Seoul
2015 confession, Gallery Dam, Seoul
2014 confession, Gallery Dam, Seoul
2013 Flowing thinking, Hoam Faculty House, Seoul
2010 The pasty forest, Gaheodong 60, Seoul
2009 Into the Landscape, Cyart Gallery, Seoul
2006 The Painter's Eyes, KEPCO Plaza Gallery, Seoul
2005 Burlesque Paintings, Brain Factory, Seoul
2003 In a Jungle, Noam Gallery, Seoul
 Psychological Self-portraits, Songeun Gallery,
 Seoul
1998 Gallery Boda, Seoul
1996 Galerie Hifistudio Wittmann, Stuttgart, Germany

Selected Group Exhibitions
2021 Poetry painting exhibition to commemorate the
 100th anniversary of poet Kim Soo-young's birth,
 KYOBO art space(KYOBO BOOK CENTRE gwanghwamun),
 Sooyoung Kim Literature Museum, Seoul
 <Drawing Box_Traveling Box>,
 Seoul Olympic Museum of Art, Seoul
2020 H.U.G, VIT GALLERY, Seoul
 Consolation, for its warmth, Gallery Dam, Seoul
 Da CAPO-2020, Gallery Dam, Seoul

2019 IM, CHUNHEE & SINZOW, Gallery Dam, Seoul
 Matters of Woman, Seoul National University
 Museum of Art, Seoul
2018 2017 SeMA's New Acquisitions:
 Heaven, Earth & Man, Seoul Museum of Art, Seoul
 Da CAPO-2018, Gallery Dam, Seoul
2017 International Contemporary Art Project Ulsan,
 Ulsan
 ArariPlatform-POP, Art Terminal_Small
 Museum, Jeongseon
 DREAM ON DRAWING, Zaha Museum, Seoul
2016 Found in life, Gidang Art Museum, Jeju
 AHAF SEOUL, Gallery b'ONE(JW Marriott Hotel),
 Seoul
 Plant Fantasy, Hoyeon Gallery(Kyonggi Univ.),
 Suwon
 Neutral zone_Between real and virtual image,
 IGONG gallery, Daejeon
 ART WORKS, Gallery3, Seoul
 Repeat Mark 2016, Gallery Dam, Seoul
2015 Kim, Myungjin & Im, Chunhee_ Relaxed scene,
 Gidang Art Museum, Jeju
 Soma Drawing_indifference, Seoul Olympic
 Museum of Art, Seoul
 The discovery of painting, Gallery3, Seoul
 <Facial expressions and gestures_Museum
 Collection>, Seoul Olympic Museum of Art, Seoul
 Shall We dance?, Gallery Dam, Seoul
 FROM THE LINE, Gallery 3, Seoul
 Exhibition of sixth artist-in-residence at
 Leejungseob Art Museum, exhibit hall, Jeju
2014 Days of Wind Island, Leejungseob Art Museum, Jeju
2013 Who are you I, Samtan Art Mine, Jeongseon,
 Gangwon-do
 Stroll:Walking Slowly, Jeju Museum of Art, Jeju
2012 Artist, See the Artist, Eve Gallery, Seoul
2011 art:gwangju:11, Kimdaejung Convention Center,
 Gwangju

Homage to Morandi: Essence of Art, Brain
Factory, Seoul
A Leap from the Deep-Sea, Woonjung Green
Campus(Exhibition Hall), Seoul
view comment, Daecheong ho Art Museum,
Cheongwon
2010 Exhibition70-60, Gaheodong 60, Seoul
Kim, Myungjin & Im, Chunhee_neither close nor
far away, Bebelstrasse 12a, Stuttgart, Germany
2009 With art, With artist!-ArtRoad 77, Art space With
Artist, Heyri
2008 Sense & Sensibility, Gallery Urban Art, Seoul
Impossible Homecoming, Gallery Hyangri, Seoul
Drawing Now 01 - Blasphemous & Secret,
SOMA Drawing Center, Seoul
2007 Seoul Open Art Fair, COEX Convention Hall, Seoul
Imfuse, imbue+diffuse, Gallery Velvet, Seoul
2006 Korea Young Artist Biennale, Daegu Culture and
Arts Center, Daegu
SongEun Art Awards, Insa Art Center, Seoul
Final Countdown, Reihe 22 Galerie Kunstlertreff,
Stuttgart, Germany
Art Villagers, Art Village Nurturing Artists,
Dongduk Art Gallery, Seoul
2002 An Encounter of Painting with Ceramic Art,
Gallery Liz, Namyangju
2001 Chunhee Im, Stefanie Krueger-Painting, Reihe
22 Galerie Kunstlertreff, Stuttgart, Germany
Touching the Scull of Romanticism, Total
Museum of Contemporary Art, Jangheung
2000 Chunhee Im, Markus Correnz, Inter-art Gallery,
Stuttgart, Germany
The Inside, the Outside, Kunstverein Aalen,
Aalen, Germany
1999 Freizeit ist Freiheit, Galerie Alpiersbach,
Alpiersbach, Germany
Vision of the East, Karastadt, Stuttgart, Germany

Bilderwelten, Banknhaus Elwanger & Geiger,
Stuttgart, Germany
Verbal, Non-verbal, Neubaull in Abk Stuttgard,
Stuttgart, Germany
1998 Young Artist Exhibition, Banknhaus Elwanger &
Geiger, Stuttgart, Germany
Seoul Art Fair (Invited by Sangmundang Gallery),
Seoul Arts Center Hangaram Art Museum, Seoul
1997 Bilder-Studenten der Klasse Prof. Chevalier,
Justizministerium, Stuttgart, Germany
1993 Imaginary Space, Gallery Doll, Seoul
1992 People-Ways of Expression, Youth Art Museum,
Seoul
National Rising Artist Exhibition, Youth Art
Museum, Seoul

Main Collections

Seoul Museum of Art / Seoul Olympic Museum of
Art / National Museum of Contemporary Art(Art
Bank) / Seoul City Hall Cultural Headquarters
Museum / The Daesan Foundation / Jeju Museum
of Art / Leejungseob Art Museum / Gidang Art
Museum(Korea) / Banknhaus Elwanger & Geiger /
Hans Reicheneker GmbH+Co. / Acp-IT AG(Germany)

Contact Information

www.instagram.com/chunheeim

HEXAGON 한국현대미술선
Korean Contemporary Art Book

001 이건희 *Lee, Gun-Hee*

002 정정엽 *Jung, Jung-Yeob*

003 김주호 *Kim, Joo-Ho*

004 송영규 *Song, Young-Kyu*

005 박형진 *Park, Hyung-Jin*

006 방명주 *Bang, Myung-Joo*

007 박소영 *Park, So-Young*

008 김선두 *Kim, Sun-Doo*

009 방정아 *Bang, Jeong-Ah*

010 김진관 *Kim, Jin-Kwan*

011 정영한 *Chung, Young-Han*

012 류준화 *Ryu, Jun-Hwa*

013 노원희 *Nho, Won-Hee*

014 박종해 *Park, Jong-Hae*

015 박수만 *Park, Su-Man*

016 양대원 *Yang, Dae-Won*

017 윤석남 *Yun, Suknam*

018 이 인 *Lee, In*

019 박미화 *Park, Mi-Wha*

020 이동환 *Lee, Dong-Hwan*

021 허 진 *Hur, Jin*

022 이진원 *Yi, Jin-Won*

023 윤남웅 *Yun, Nam-Woong*

024 차명희 *Cha, Myung-Hi*

025 이윤엽 *Lee, Yun-Yop*

026 윤주동 *Yun, Ju-Dong*

027 박문종 *Park, Mun-Jong*

028 이만수 *Lee, Man-Soo*

029 오계숙 *Lee(Oh), Ke-Sook*

030 박영균 *Park, Young-Gyun*

031 김정헌 *Kim, Jung-Heun*

032 이 피 *Lee, Fi-Jae*

033 박영숙 *Park, Young-Sook*

034 최인호 *Choi, In-Ho*

035 한애규 *Han, Ai-Kyu*

036 강홍구 *Kang, Hong-Goo*

037 주 연 *Zu, Yeon*

038 장현주 *Jang, Hyun-Joo*

039 정철교 *Jeong, Chul-Kyo*

040 김홍식 *Kim, Hong-Shik*

041 이재효 *Lee, Jae-Hyo*

042 정상곤 *Chung, Sang-Gon*

043 하성흡 *Ha, Sung-Heub*

044 박 건 *Park, Geon*

045 핵 몽 *Hack Mong*

046 안혜경 *An, Hye-Kyung*

047 김생화 *Kim, Saeng-Hwa*

048 최석운 *Choi, Sukun*

049 변연미 *Younmi Byun*

050 오윤석 *Oh, Youn-Seok*

051 김명진 *Kim, Myung-Jin*

052 임춘희 *Im, Chunhee*

053 조종성 (출간예정)

054 신재돈 (출간예정)